人生DIY **1**

原來它不是廢物
我的環保生活

實用的·有趣的·感人的環保DIY創作書

21 世紀最新休閒風
環保 DIY

週休二日剛開始時，大家可能高興了好一段日子，但是不久就開始煩惱如何度假。與其外出人擠人，何不在家就地取材，來點新鮮點子？趁著假日全家大掃除之便，將清出的廢棄物當成創作的媒材，既可以激發你的創作力，又可以用作品來佈置居家環境，真是實用又省錢。

或許，你會覺得親自動手做雖然好玩，可惜做不出來。的確，一般人會丟棄物品，大多數都是因為實在想不出可以如何再利用？正是因為這樣，所以特別為你規劃出《原來它不是廢物——我的環保生活》一書，讓你透過受訪者的經驗分享，以及傳授的簡單方法，很快就能舉一反三，輕鬆做出自己最得意的環保DIY作品！

當左鄰右舍還在為清垃圾傷神時，想想看，你已經將廢物變成種種寶物，該是多麼高興的事啊！

其實，世界上本來就沒有真正的廢物，問題是在於我們找不到運用與欣賞的方法罷了。就如同聖嚴法師所說的：「需要的不多，想要的太多。」如果能看清楚自己到底是需要的多，還是想要的多？也就不會因太多的想要，而製造出許多用不上的「廢物」了。

能夠運用方法來減少精神上與物質上垃圾的人，也會是懂得用慈悲與智慧來轉化煩惱的修行者。這樣的人，身體一定是放鬆的，心情也一定是愉快的，這不就是人們休閒的目的嗎？

而輕鬆快樂做環保，也是當初規劃本書的最主要目的。本書原結集自《人生雜誌》「我的環保生活」專欄，最初原是想請專業人士介紹環保觀念，但是編輯們幾經討論，覺得現代人大都具有基本環保概念，真正需要的不是環保知識，而是可以身體力行的具體方法。

因此，便改以報導身體力行環保生活的人，請他們與讀者分享如何廢物利用，以及從中所得到的成長與歡喜。如此一來，讀者便可以學習到最具體的實踐方法，並且可以閱讀到一則則動人的成長故事，讓心靈得到啟發的力量。

為了幫助讀者能更清楚廢物利用的方法，所以本書特別增加《人生雜誌》原來沒有的單元——私房寶。讓讀者可以按圖索驥，活用家中原本以為多餘的物品。並且闢有專屬於你的創作空間——自己動手做，也歡迎你將作品寄予我們共賞。

最後，在長達五年的採訪時間裡，本書能夠在今年出版，要感謝所有的成就因緣。其中，包括了熱心的受訪名單提供者，不憚其煩接受我們多次拜訪的受訪者，以及辛勞採訪的攝影與採訪編輯們。如果沒有大家的共同成就，這一本勞師動眾「工程浩大」的好書，可能就無法結集成冊，與社會大眾一起分享環保DIY的喜悅與智慧。

願我們雙手所做的每一件事，都是感恩所有生命的禮物。

<div align="right">法鼓文化編輯室　敬上</div>

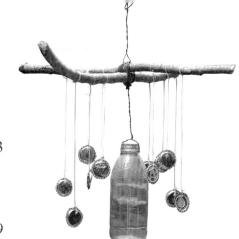

C O N T E N T S

21世紀最新休閒風 —— 環保DIY ．．．．．．．．．．．．．．．．．． 3

PART 1
自己的空間自己玩 ．．．．．．．．．．．．．． 9

媽媽，一起來玩扮家家！ —— 陳慈佑 ．．．．．．．．．．．．．．．．．．．．．． 11
　私房寶：團結力量大 —— 紙管桌椅、風中奇緣 —— 葉子墊 ．．．．．．．．．． 16

環保馬蓋先 —— 盧耀文 ．．．．．．．．．．．．．．．．．．．．．．．．．．．．．．．．．． 19
　私房寶：簡易置物盒 ．．．．．．．．．．．．．．．．．．．．．．．．．．．．．．．．．．．．．． 26

自己的房子自己蓋 —— 李福龍 ．．．．．．．．．．．．．．．．．．．．．．．．．．．．．． 29
　私房寶：後院的故事 ．． 36

農禪寺的移花接木手 —— 黃明秀 ．．．．．．．．．．．．．．．．．．．．．．．．．．．． 39
　私房寶：比新的更好用 ．．．．．．．．．．．．．．．．．．．．．．．．．．．．．．．．．．．．．． 44

照亮社區的環保燈籠 —— 謝玉山 ．．．．．．．．．．．．．．．．．．．．．．．．．．．． 46
　私房寶：第四代環保燈籠 ．．．．．．．．．．．．．．．．．．．．．．．．．．．．．．．．．． 52

CONTENTS

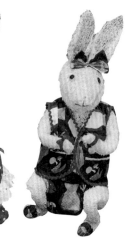

PART 2
終極裝置藝術 55

環保燈飾的點燈人 —— 魏德松 57
　私房寶：藝術燈飾我也會、自己做蠟燭 ... 65

雕一曲萬物交響樂 —— 蔡根 68
　私房寶：真正的平衡 76

再生花也有春天 —— 陳姍姍 79
　私房寶：小朋友也會做的環保再生花 84

不退休的環保奶奶 —— 黃月嬌 87
　私房寶：載滿溫馨的親情相框 92

朽木可以雕也 —— 許麗芬 95
　私房寶：以板刻培養好性情 100

CONTENTS

PART 3
打造廢物新樂園 103

木頭魔法師 —— 馬丁 105
　　私房寶：木頭舞台秀 110

小小鐵巨人 —— 邱贏洲 113
　　私房寶：很Special的螺絲米老鼠 118

玩布的人 —— 楊文如 121
　　私房寶：隨身提袋輕鬆做 126

用紙編故事的人 —— 楊賢英 129
　　私房寶：沒中獎可以做杯墊 134

絲情化意 —— 吳陳月來 137
　　私房寶：絲瓜絡的天馬行空 142

C O N T E N T S

PART 4
廢土變人間淨土 ... 143

種土得土 —— 洪木林 ... 145
　私房寶：自製有機土 .. 150

不做老闆要做土 —— 李宗龍 151
　私房寶：讓大地變有機 156

社區焚化爐爐主 —— 劉力學 157
　私房寶：在家發電不是夢 162

乞丐王子 —— 林明德 ... 163
　私房寶：青出於藍勝於藍 168

PART 5
自己動手做 ... 171
親子DIY ... 172
家庭設計DIY ... 174
有機土DIY ... 176
獨家DIY ... 178

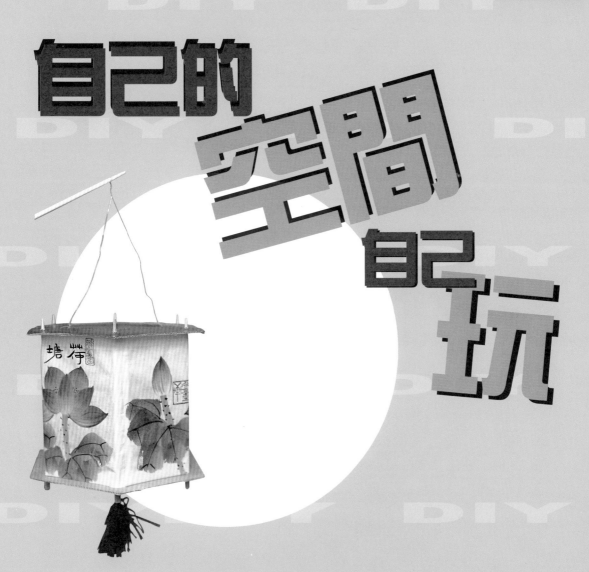

part 1

自己的空間自己玩

自己的空間，

始終可以提供我們身體上與心理上最佳支持，

善待空間，也就等於善待自己，

它需要的是用心打點，

而不是用錢佈置，

當體會到兩者之間的不同時，

你將會享受到

「自己的空間自己玩」的樂趣！

媽媽，一起來玩扮家家！

有著美術教育背景，善於利用資源「腐朽變神奇」的陳慈佈，
曾被報刊挖掘，有好一陣子連續在報上推出親子DIY專欄，
與女兒一起並肩搭檔，
將生活中善用舊物的巧思與讀者分享。
也不知是哪來的靈感，
陳慈佈和女兒言言倆人就是有用之不竭的創意與點子，
做出讓人驚喜連連的作品。

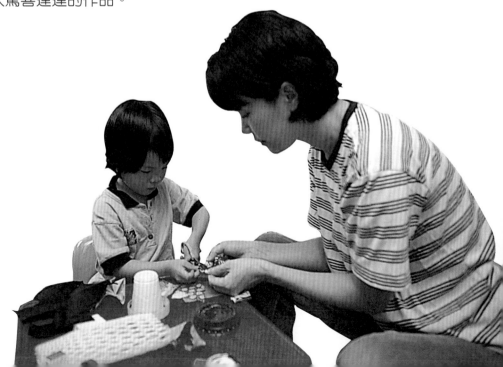

基本上，認識陳慈佈的朋友都會同意她是個很懂得生活的人，當我們一進門內，面對擺設有致的廳堂，晴日的陽光和緩地從庭院外斜射入內，讓人很快地感染到一份靜心的安定。這時，不禁吐出一番讚美：「這才像人住的嘛！」

頗富藝文素養的陳慈佈，有一張不顯歲月痕跡的娃娃臉，這也許與她的心境有關。這幾年來，她讓自己的生活作息盡量貼近自然，為此，她學瑜伽調養身體，更與家人一同改變以往的飲食習慣，盡可能茹素。「凡事可以盡力的，便全力以赴；無法達到的，也不勉強。」這是她生過一場大病之後的人生反思。

「你看，我的手一點也不纖細，我們家姊妹的手都長成一個樣。」得自母親的真傳，陳慈佈習慣什麼事都自己動手做，小小不起眼的一張紙、

一塊布、瓶瓶罐罐，或路上的一顆石頭，在她的手上都可以提升價值。就因為手動得用力、過於頻繁，她笑著說光看手背上浮腫的線條，就可以辨識誰是一家人。

這種凡事自己來的手工活，比較像是上一個世代母親的專利，在今日社會中已難得一見，所以

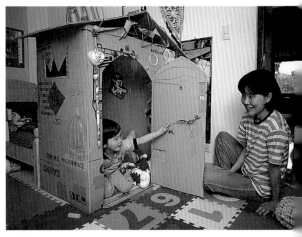

▲每一個小孩皆夢寐以求的紙屋，其實是輕而易舉就可以圓夢的

年輕媽咪陳慈佈的手藝，也就格外令人好奇驚喜。連陳慈佈的先生在得知我們即將前往採訪時，也在電話中透著開朗的笑意，央求我們好好

原來它不是廢物
陳 慈 佈

瞭解為什麼他的太太會有這麼多點子，他自己也很好奇。

第一間紙房子

五年多前，女兒言言才六個月大，媽咪陳慈佈突然找來了一個包裝用的大瓦楞紙箱，送給女兒當寶貝箱，讓小娃兒一想到便可以在箱裡箱外爬來爬去。沒想到娃娃長得快，原本的小箱愈見形小，所以，八個月大的言言，又爬進了第二只專屬的寶貝箱。到了兩歲之後，媽咪乾脆挑選一只超大容量的寶貝箱，讓它既可以開門，又多了一扇可以對外傳話的窗口，已經有了房子的造型。

曾經主修青少年兒童福利及兒童美術教育的陳慈佈，對於兒童的心理及美術表達，比一般人握有更多的心得。她說：「每個小孩都會想要有一間紙房子，就算是一只簡單的紙箱也好，都是孩子的隱密空間。」而這一番說明，不僅僅說出言言的心情，同時也一下子拉出了許多人的童年歲月，記憶中每一個喜歡躲迷藏的孩子，都希望藏起身來，擁有一種不讓人看見的安全感。

造了第一間的紙屋後，雖然言言一天天地長高、長大，但由於當初的預留空間夠大，因此寶貝箱房子無需再更換，反倒是加添設備顯得更有意思。於是在全家人的共同努力下，房子蓋起了三角屋頂，頂上有煙囪，窗台上多了自黏小花景、門邊也鑲了許多亮晶晶的小物件，還有言言上幼稚園後，自己學會動手做的「福」字貼紙，一點一滴都讓寶貝箱的感覺愈來愈溫馨。

母女一起尋寶

母女倆不管是在屋內或外出，總是能夠一眼發現可以再利用的資源，在家裡，用過的、吃過的

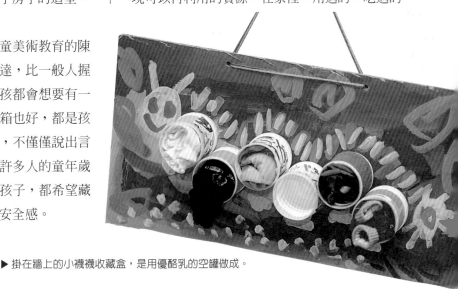

▶ 掛在牆上的小襪襪收藏盒，是用優酪乳的空罐做成。

包裝容器，言言都會提議不要丟棄。如果有適合製作的物件，則清洗後會放進材料櫃中；如果是過剩的資源，家中後院的資源回收櫃，則是另一個好去處。

外出，也經常成了好玩的尋寶之旅。「言言會四處撿石頭、樹枝、羽毛、橡皮筋回來。」陳慈佈開心地說著小女兒的行徑，只要不是過於髒污的資源，通常她都會接受，同時也給予機會教育，她會告訴年幼的孩子要愛護大自然，像是：「如果亂丟垃圾，土地會很痛的喔！」

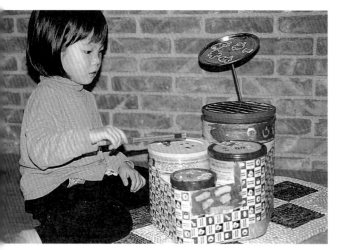

▲高低大小不一的奶粉罐所做出的玩具鼓，打起來的心情分外不同。

由作品看出孩子的成長

由於大多數的材料都來自於生活周遭，不需額外的花費，就可直接進入母女倆人的遊藝世界中。有時重現童話故事的草莓怪，有時裝設一座在空中唱歌的瓶蓋風鈴，或是想像為奶奶織一件毛衣，以及耶誕舞會中的天使外衣。後來，如塑膠袋、舊牙刷、裝點心的透明塑膠盒、軟片盒、奶粉桶、優酪乳罐、吸管、瓶蓋，甚至連過年期間啃過的開心果果殼，都可以派上用場。陳慈佈陪著女兒走過童年的每一個奇想。

「通常我會站在協助的角色，讓小孩充分發揮想像力。」陳慈佈說，如果不是經由親子共同製作的過程，她實在找不出有更好的方法來看見孩子的能力及成長。例如言言什麼時候學會切割的動作，及在顏色運用上的獨特把握，都讓她感受到孩子的獨特性及成長的痕跡。

言言曾經利用茶葉罐、小紙盒、撿到的彩紙創作出一隻美麗的帝雉，翅膀接合處還懂得應用圖釘的方式，好讓翅膀可以搧動，巧思讓媽媽也不禁讚嘆。而在電話中，當陳慈佈聊到這隻帝雉

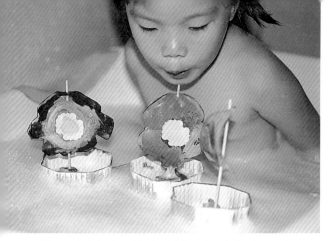

▲看得出這個環保號的小帆船，其實是應用喜餅、糕點類的
　內包裝托盒所做的嗎？

想要偷學一招，自己也來試試。陳慈佈也欣喜地
向朋友保證不可能後悔，因爲僅需一些隨手可得
的材料，加上親子共同動手做的時間，不必花大
錢就可激發孩子解決問題的創意。

何況，孩子還能經此養成惜物愛物的觀念、親
自探索的趣味、幫助學習能力提升，及享受創作
過程中的樂趣。而最重要的是，孩子在親人用心
伴玩中所建立的安全滿足感，對人格的健全發展
更是影響深遠，難怪，陳慈佈要如此衷心推薦舊
物的親子DIY了。

時，靠在一旁的言言搶著補充，並發出「嘎！
嘎！」的叫聲，像是鳥與火雞的奇異混合聲，原
來是熱心的言言在爲她的帝雉配音哪！

讓孩子自己想辦法

更值得注意的是，創作的影響也改變了孩子的
一些習慣。媽媽觀察到言言扭開電視的頻率減少
了，取而代之的是拿出先前完成的玩具，溜進拼
湊的想像世界中。偶而言言會突然叫出：「我想
到一個辦法了！」然後，自行其道地處理一番。
陳慈佈說，在創意過程中，問題的發生與小朋友
自己找出辦法解決的過程，其實是更深刻的收
穫，特別讓她珍惜。

許多見識過他們母女倆玩具作品的鄰居，都會

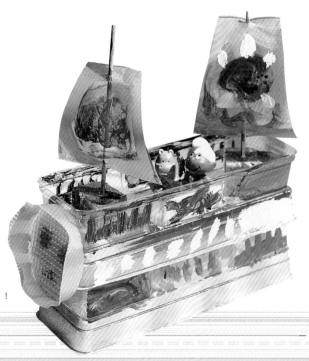

▶再把小帆船擴大盛裝一番，儼然就可以出航了！

私房寶 團結力量大 紙管桌椅

女兒言言雖然看過媽咪陳慈佈「一把筷子戰勝一根筷子」的精彩表演，不過，當母女倆一同把一根根弱不禁風的小紙管，做成一個可踏可坐的小板凳時，言言滿臉詫異歡喜的表情，她的小小心靈似乎更加明白什麼是團結力量大了。

材料

- 紙管
- 紙箱板
- 美工刀
- 白膠
- 顏料
- 畫筆
- 油漆
- 熱熔膠(槍)

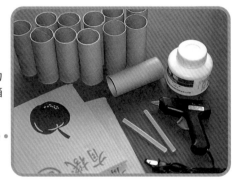

1 熱熔槍可在文具店購買，熱熔膠的接著力強，尤其適用於大型紙板的建構，如紙箱屋，唯使用時需由大人操作或監督。

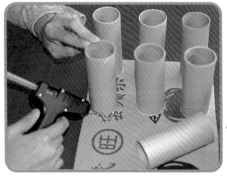

2 準備兩張紙箱板，最好選用兩層瓦楞紙黏合者會較耐用。紙箱板很容易裁切成各種造型，可視孩子的喜好及製作能力來決定。先在一張紙箱板面貼上紙管，間距約為5~10公分放置一根，待全部黏好後再黏合另一張紙板。

4 最後在裝飾完的桌椅上刷上一層白膠水（白膠加水調成如奶昔濃度），增加保護及強固功能。然後就可以開開心心喝個下午茶了！

3 當骨架完成後，剩下的裝飾工作就讓孩子盡情發揮吧！

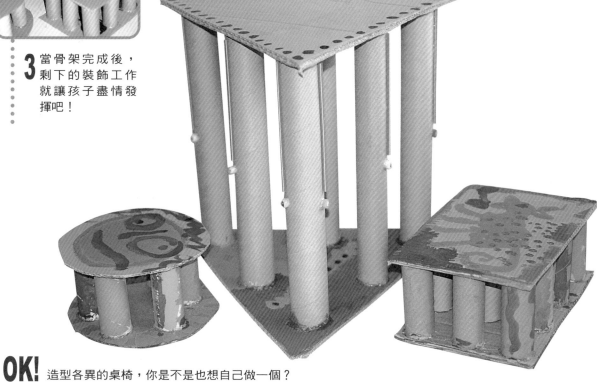

OK! 造型各異的桌椅，你是不是也想自己做一個？

原來它不是廢物
私房寶

17

私房寶 風中奇緣 葉子墊

有一天風雨過後，留下滿地落葉，陳慈佈和孩子像尋寶似的撿了一大袋各式各樣的葉子回家。別小看這堆「敗葉」喔！它各異其趣的形狀與色彩，不僅令人著迷，更觸動了她和孩子一起創作的欲望。

結果不但玩具恐龍有了床墊，又做出了餐墊和杯墊呢！

材料

- ●落葉
- ●白膠
- ●針線
- ●剪刀
- ●舊書
- ●細繩
- ●蠟筆

1 落葉清理乾淨夾入舊書中，上置重物壓平，隔日再用。然後讓孩子把葉子分類好，選擇喜愛的葉片來組合。可用白膠黏貼，大一點的孩子，可協助他們以細繩綑綁或用針線縫合。（特大號的葉片可當成紙，剪成喜愛的圖案。）

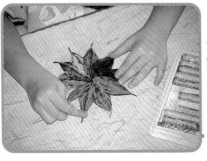

2 組合好的葉子墊雖然色澤雅致，但對喜愛彩色的孩子來說，仍可再以蠟筆盡情揮灑一番。

OK!

葉子墊是孩子辦家家酒的玩具，也可以成為家中美麗的一景。

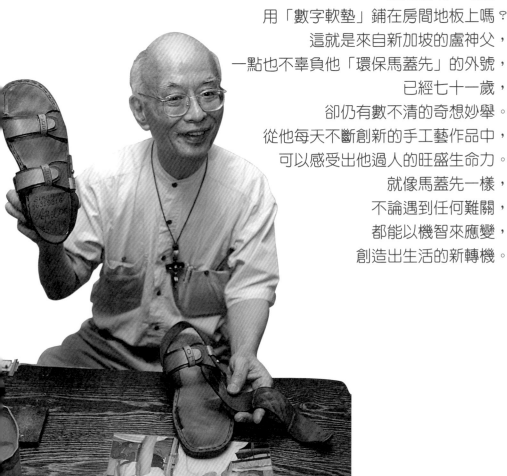

環保 馬蓋先

盧耀文

你看過有人把自己的劃撥帳號、
護照號碼、電話，
用「數字軟墊」鋪在房間地板上嗎？
這就是來自新加坡的盧神父，
一點也不辜負他「環保馬蓋先」的外號，
已經七十一歲，
卻仍有數不清的奇想妙舉。
從他每天不斷創新的手工藝作品中，
可以感受出他過人的旺盛生命力。
就像馬蓋先一樣，
不論遇到任何難關，
都能以機智來應變，
創造出生活的新轉機。

天主教台北總主教公署的盧耀文神父，住在一個神奇小房間，琳瑯滿目但卻條理分明，每一步都讓人讚嘆、驚奇。雖然只有六坪大，卻暗藏玄機，例如表面是書房，卻可在一瞬間變成家庭電影院，容納下二十多個學生欣賞影片。而且，如有一段時間沒來拜訪，可能會以為他搬家了，因為他每週的室內風景都不一樣呢！

處處暗藏玄機

參與童子軍已近四十年的盧神父指出：「童子軍是藉著遊戲，讓學員在不知不覺中得到童軍精神。」而他神奇小房間內每件親製的作品，則對訪客善巧的說出源自宗教情操的儉樸環保精神。從入門的涼鞋到房內的燈具、桌椅、牆壁，都是經過他的手改頭換面，修整而成，處處顯露出惜福而充滿創意的機智能力。

房內的家具看起來都像是特別設計所作的原木家具，連木板牆上都佈滿了上百件木質藝術作品。但是，只要看到神父書桌上的專業木工工具，就知道眼前所見的「高級原木」，其實都是

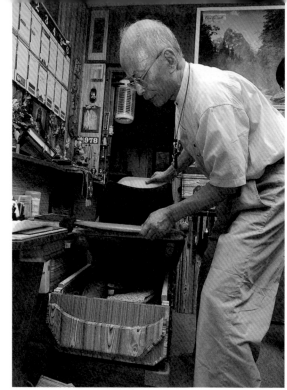
▲椅子下方別有小衣櫥天地。

拾來的廢木片，經過巧思加工後，便成了一屋子極富質感的高級家具。

難得的是，累積四十年作品的房間，不但沒有變成雜亂囤積物品的倉庫，反而非常潔淨整齊。神父得意的說：「即使來過很多次的人，每次來都像第一次來，因為我的房間每個禮拜都有不同的變化。」

神父最厲害的一招，是看起來平凡的房間，其實機關重重。雖然沒有如武俠小說所描述的，一挪動書櫃，便出現通往金庫的秘道，但是當神父像拉開拉鍊般輕鬆，一一拉開外表平常的牆壁，才發現原來另藏玄機。一整排閃閃發光的斧頭、鋸子、刀子、鐵鎚，赫然呈現在眼前，讓人不禁要倒退三步，彷彿還有飛鏢、暗器十面埋伏。原來這就是完成那一件件難度頗高的木刻作品的全部工具。

在打量過房間上下四周後，至今還看不出電影螢幕的蹤跡，於是便請神父指點一番。只見他輕輕拉開工具架上方的一片木板，就變成放錄影帶的立體支架，而自製的螢幕，就藏在對面牆壁的木板裡。看過這些機關，不免讓人懷疑，房內的座椅、桌子、櫃子，會不會隨手一翻就變成別的物品？甚至，房間會不會一眨眼就消失了？

隨時準備好應變

神父說：「一位好的童子軍，不在於他的童軍知識豐不豐富，而是生活的應變能力強不強。」

將童軍的應變精神活用到生活中，神父常能從廢棄物中，不斷的開發出新功能。比如他的座椅，原本只是一張常見的塑膠椅，但是當他看到這張壞掉的椅子被丟棄時，一股惜福心油然而起，便帶回去加以改裝，表面看起來還是一張椅子，但是一拉起椅座，便出現了小衣櫃，一件件衣物整齊的疊置妥當。

房角的幾根枴杖，也是因惜福心而鑄成的。當庭院生長多年的枇杷樹倒地時，神父因不忍枇杷樹被當做廢木丟棄，特別帶回房中思索如何充分運用，展現另一種生機。結果主幹削成幾根枴杖

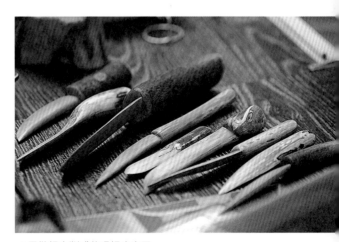

▲用枇杷木削成的多把小木刀。

使用，小片木材則製成了十幾把各式各樣的木刀。

桌旁的幾盞木雕檯燈，也是他親手做的，仔細一瞧，組成燈罩的一片片木片，原來是診所裡用的壓舌板。神父覺得這些用量大的壓舌板，用過即丟相當可惜，消菌後其實非常好用，不但可做書籤、名牌，也可自由組合成大件作品，所以便

的，十分復古典雅。

很難相信神父在擔任神職以前，原本對手工藝是一竅不通的。當初是因為教會要創辦工藝學校，因此指派他參加三年專業的金工、木工課程訓練，他憑著一股為大眾奉獻的熱誠前去學習，只短短兩年就通過了各種專業考試，精通多門手工藝。

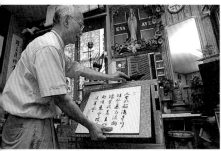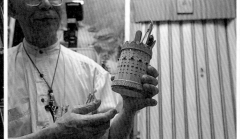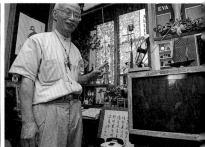

▲小小的空間，卻處處充滿變化和驚奇。

成了他極喜歡的創作原料。他特別喜歡在壓舌板上寫字畫圖，不過他拿的是木工專用的電筆。這位「素人畫家」現場示範了電筆在壓舌板上的書寫，只見冒出一小陣白煙，寫出的字是深褐色

就是這種不會就學，會了就做的精神，不但利益許多人，也讓神父服務大眾的能力更加充實。也向人證明了一句中國老話：「天下無難事，只怕有心人。」許多人會羨慕盧神父的靈活手工、

讚嘆他的生活巧思，其實每個人都可以做得到，只是願不願意動手做。

就像馬蓋先在每一次危險任務的死亡邊緣，都自信能充分運用身邊資源發揮應變能力，化險為夷。盧神父不但讓他生活周遭原本可能被丟棄的物品，得到最佳的再生利用，就連面對死亡，他也充滿著信心來應變，毫無懼色。

不擔心明天會不會死

十年前盧神父得到了一般人視為不治之症的胃癌時，醫生告訴他只能再活幾天，可以回去準備後事了。這時前來探訪他的主教也說：「退休吧，去老人院休養好嗎？」結果他仍信心滿滿的回說：「上帝賜給我很多才能去服務大眾，我怎能輕言退休？」憑著一份信仰與信心，他直到現在仍持續不輟工作，全然看不出病容，照常敲打著他的新作品，就像是彈奏聖樂一樣喜樂。

有人看見他勤奮的樣子，不禁為他的健康感到擔憂，便建議應該多多休息。結果神父回答說：

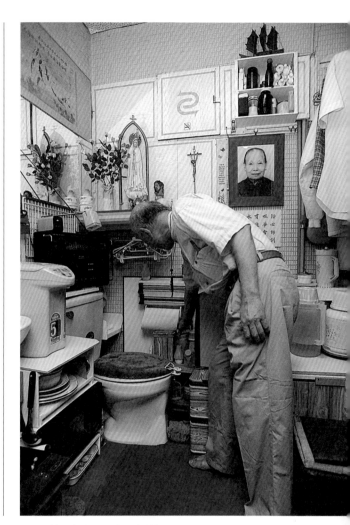

▲這是神父的廚房，也是廁所與浴室。

「我只在乎今天有沒有做完該做的事，而不擔心明天會不會死。」他認爲一個人只有盡力盡責，才能生活得心安理得。

　　房內一角放著一顆往生朋友的骷髏頭，神父特別在下方擺上時鐘，意思是要提醒自己：「沒有時間了，要做好現在該做好的。」就是這樣的精神，讓盧神父能掌握每一次機會，以靈巧的雙手面對生活、展現創意。

▲生活中任何一樣小東西，神父都有能耐DIY！

▼喝過的牛奶罐切割後，再以顏色編號分類，並將內容細項記錄以便找取，絕不會有臨時找不到東西的抓狂畫面出現。

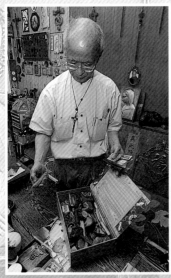
▲每一個零星小木塊，都自有妙用！

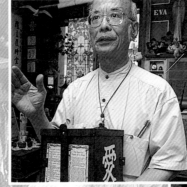
▲神父似乎永遠有秀不完的驚奇！

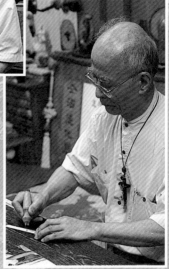
▲示範電筆在壓舌板上的藝術書寫。

私房寶 簡易置物盒

用剩的膠帶空卷，是我們生活中很常見的東西，通常大家會不加思索地把它丟棄。但是到了盧神父的手裡，一粗一細的膠帶空卷，正好可以做個放置瑣碎小東西的置物盒。下次用完的膠帶空卷，你該不會丟了吧？

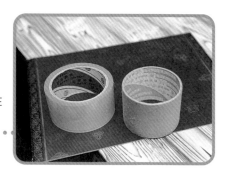

材 料
- 大、小膠帶空卷
- 厚紙板 ●樹脂
- 剪刀

1 先將大小膠帶空卷黏在厚紙板底部。

2 再裁切一厚紙板黏貼在大卷內側（高度必須符合蓋子的蓋合）。

3 試著蓋合，以便拿捏調整出更順手的開合感。

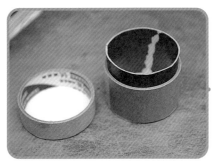

4 初步半成品。

5 為求美觀，於內裡再黏上一層白紙。

6 貼上現成的花紋貼皮，必須先貼再剪，尺寸才會合宜。也可以隨性貼上自己喜歡的彩紙。

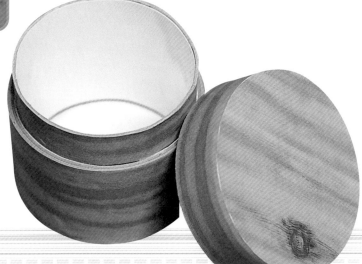

OK! 方便又好用的置物盒做好啦！

◀ 花紋手工皆十分精巧的小掛飾。

▶ 曾讓神父拉風一時的自製萬用童軍背包，
有了它，就算漂流到荒島也不怕吧？

自己 的房子自己蓋

李福龍就像他自己所蓋的房子一樣，給人一種毫無距離的親切感。
而對於台灣這塊土地、家園的深切關懷，
也都在屋中的一磚一瓦，以及生活的痕跡中，表露無遺。
採訪結束後，李福龍尚殷殷地叮嚀，
竹筍的季節到時，
別忘了一定要來吃他種的竹筍。

原 先是家中的老舊倉庫，經李福龍拆除後，再親手一磚一瓦砌造而成的嶄新住屋，讓朋友來訪都忍不住要問他：「這眞的是你自己蓋的？！」臉上還會疑惑地寫上「少蓋了？！」三個字。

　　自己動手蓋屋，在幾十年前的台灣鄉下算不上什麼新鮮事，但是在已經極度都市化的台北，這是幾近神話的夢想。然而，李福龍憑就一雙喜歡做事、愛撿「垃圾」的手，花了一年多的時間，慢慢地把屬於自己的家蓋了起來，他與妻子陳素娥，齊心將這個很「二手」的新家，佈置得處處令人「驚豔」。

▲古早時耕田所用的犁，掛在一進門的牆上，別有一番思古幽情。

很二手的新家

「我是河邊長大的小孩,從前在我家裡可以很清楚地看到淡水河。現在一棟棟高樓蓋起來了,把河岸佔得滿滿的,連天空看起來都比以前小很多!」在五股鄉住了三十幾年的李福龍,略帶感歎地指著家門後一棟棟嶄新的大樓,遮住許多老平房原有的自然景觀。和後面的大樓形成強烈的對比,李福龍的家是一棟沿著坡地而建的兩層樓紅磚房,結合磚與木的自然質地,脫胎自傳統農舍的樸實風貌,乍見之下很難以好看與否論定,但是多次的颱風已經先行驗證了它的牢靠。

對屋子的主人來說,住自己蓋的房子,有一種用錢也買不到的舒適感,從裡到外,完全根據主人想要的樣子以及實際的需要而建,加上李福龍喜歡就地取材、運用舊料,更讓這屋中的每個角落,交織著無數人與物相融的情感。

兩具重上過漆、完整如新的犁,分別懸在門前壁上與屋內玄關處,不是附庸風雅,也非趕著復古風潮,倒像是開門見山地告訴來者,主人是種田人,現在也許不種田了,但念舊的情懷還在,

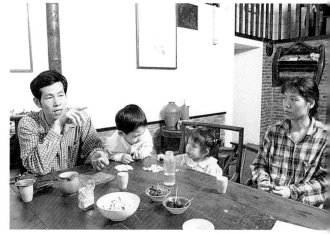

▲家中有了新生代的生命加入,顯得更加蓬勃熱鬧。

帶著一絲農業時代已然逝去的憑弔意味。

撿來的新家具

一進門,觸目所及的家具、牆飾,乍看之下會以為都是昂貴的古董珍品,李福龍細數家珍地道來:看來各具身價的椅子、櫃子,當初如何在路旁的垃圾堆中,被眼尖的他發現,帶回家整修一番,磨光、擦亮後就變成「新家具」。即使是一片門板、一方石塊,也照樣有著麻雀變鳳凰的故事。

然而光會撿垃圾還不足以造就一個家，平時以裝設冷氣風管爲業的李福龍，彷彿天生的生活藝術家，一雙滿佈縱橫紋路的大手，除去寫字、裱褙、木刻、竹雕不說，最令人驚嘆的是，還可以將原本不起眼的材料，整修成實用的家具或耐看的飾品。

他與另一半素娥共同的驕傲是，這個家中只有一張沙發椅是結婚時應景買的，其餘都是不費分毫，自己花勞力心思敲敲釘釘做成的。「相看兩不厭，愈看愈有趣」，或可做爲他與這些舊物的對話、寫照，然而不論怎樣改裝或是變更用途，李福龍總有辦法賦予舊東西新生命。

冷氣風管變成流理台

屋內的空間設置與裝潢多是李福龍一手包辦。對他來說，「自己用的東西自己做」，那是再自然不過的事。書櫃、餐桌都是由厚實的木材釘成，教人難以想像它們原先廢棄在工廠或路邊的模樣；廚房的流理台也是李福龍拿風管的材料做成，樣子沒有市售成套的鮮麗耀眼，煮出美味佳餚來可絲毫不遜色。

▲在餐廳用餐時，還可以一邊欣賞窗外的綠意

原來它不是廢物
李 福 龍

外出安裝風管的途中，往往就是李福龍撿到珍稀古物的時候，有時看到被人丟棄在外飽受風吹雨打的古甕、殘破家具，不忍老東西逐漸凋零，總是趁貨車之便運回家細心照料。他似乎有一種獨到的天賦，能將老祖父、老祖母用過的器物隨興運用在他的居家設計中，對於「古早人」的想法，也特別能夠心領神會。

樓上、樓下逡巡之間，閣樓之外又一閣樓，互通聲息的門窗恁憑隨時開啟、關閉，在殊異的空間格局中，彷彿又回到兒時捉迷藏的光景——那個對閣樓與樓梯總存有幻想的時代。

「生活可以簡單，文化應該精緻，總之只要不傷大雅就好！」李福龍喜歡把「不傷大雅」掛在嘴邊，這是他寓傳統於現代的生活態度，就像那個仿自傳統豬圈的通風孔，鑲嵌在樓梯轉角處的柵形窗櫺，開關之間，別有一番生趣，突發的奇想著實可愛，誰又能說此靈感難登大雅？

不知是感歎還是感謝，他說：「現代人愛買東

▲李福龍不喜歡現代公寓慣用的大量瓷磚，「因為瓷磚的感覺很冰冷」，所以取而代之的是溫暖樸實的木地板。

▲閣樓間喝茶的小房間，真是有親切的古早味！

李福龍深有所感地說著：「住在這個島上的人們對自己的土地與文化，一代比一代陌生，甚至是冷漠以對。」從人們肆無忌憚地破壞環境，到人際間的爾虞我詐，讓李福龍多少存有一些失望，卻也激發他更大的熱情，想為文化的傳承盡一份心力。

從生活中尋找文化養份

沒有什麼高深的大道理或學術理論，李福龍的文化觀就是回到生活中去找尋文化的養份。曾經牢牢實實地刻劃在日常食衣住行中的傳統，李福龍認為只要用心，就不難在老祖宗世代傳下的生活智慧中發現珠玉，對物質生活不存過多期望，只求踏實、安心。就像是屋外他所鍾愛的台灣本土樹種茄苳一般，平凡中卻透著堅韌的生命力。

西卻又太不懂得用東西，以致於稍有損壞就淪入垃圾堆中，才會被我這個愛撿垃圾的人撿回家當寶貝。」因此，山林海邊就到處充斥著被人們淘汰的「廢物」，訴說著一頁頁物質文明迫不及待的興衰史，李福龍就在這物阜民豐時代裡，撿拾著貧薄文化下的棄物。

從小在田野鄉間成長的李福龍，生就一付直率性格，也許是對土地的感情太濃厚了，也許是台灣環境變遷得太快了，醞釀了他強烈的本土意識，積極參與地方文化歷史保存工作，是目前他在工作以外的心力所向。

▲紅磚砌的牆面與窗櫺，凝聚了一份時間感的氛圍。

▲李福龍又在動手興建第二期的工程，他的另一半笑說：「大概要五年的時間才會好，不急，慢慢來！」

私房寶 後院的故事

　　謙稱自己讀書不多的李福龍，卻有著現代知識份子少有的文人情懷，除了知道他會寫書法、裱褙、雕刻外，無意中發現了後院的大門題有「松落草堂」四個字，問他為何取此名？他很靦腆地表示不知如何敘述表達，空氣凝結沉默了一下，他說話了：「取其松樹的松針掉落，如同花開花謝、時光流轉……。」

　　話鋒一轉，他又喜滋滋地指著一旁的鵝卵石牆，滿意地再三讚美：「你看！這樣多好看！多有味道！」他又補充道，曾經有一年邁的阿婆經過，對於在現代還可以看到這麼有味道的古早牆，既驚訝又歡喜，也是駐足欣賞再三。

　　而這些鵝卵石都是全家大小假日去海邊玩時，一塊塊抱回來的，李福龍說，本來醫生告訴他因為脊椎的關係，這一輩子都不能彎腰，但是抱了好一陣子笨重的鵝卵石後，腰疾竟然自己好了！

　　問有沒有人追隨他學蓋房子，他開玩笑地說：「現代人連喘氣都懶惰。」不過隨即又表示，要是真有人想要自己蓋房子，他願意技術指導，仍然不改那股大地之子的本色。

▼後院的大門，是撿拾被丟棄的珍貴檜木，一塊塊拼裝起來的，
　大門上方題有「松落草堂」。

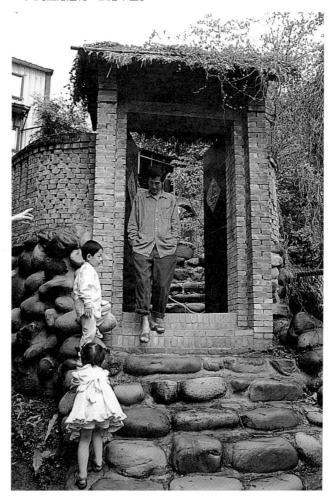

▼在現代，已經很難找到有此砌磚技術的人了。

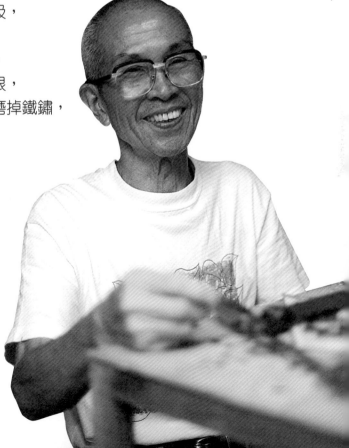

農禪寺 的移花接木手

黃明秀

十年如一日，農禪寺的資深義工黃明秀，
直到往生前還在掛念著他的「二手工作室」，
還有很多工作等他回去做。
在他的眼中，沒有真正的垃圾，
任何東西都是有用的。
一根從舊木材上拔出的鐵釘，
又曲又鏽，乍看之下毫不起眼，
經他用工具一扳，再三兩下磨掉鐵鏽，
化腐朽為神奇般地，
又是一根堅固耐用的好釘。

十多年來如一日，黃明秀把寺院當自己的家一般用心照料著，惜福愛物的他為寺裡的大大小小、上上下下，做過無數修修補補的工作，舉凡法師們的禪凳；禪堂裡點蚊香、艾條用的鐵盒；沙拉油桶斜角對切做成的畚斗；廚房裡磨得光利的刀具，都是出自他那雙勤巧的手。早幾年前，菜園、花圃裡的活兒也還少不了他，如果再加上他平日信手拈來，「移花接木」一番，彷如變魔術一般修理好的工具、櫥櫃，就更加不計其數了。

比外頭買的還好用

細數這些林林總總的「傑作」，他謙虛地直說：「沒有什麼了不起啦，就是修修補補，讓東西物盡其用罷了！」雖然他笑說自己動手做的東西不好看，沒有外面買的花俏、漂亮，但是「好好用，比外頭買的還好用哩」！黃明秀不掩赤子之心，用著滿足的語氣說著，謙遜中真實地透著一份素樸的惜福愛物情懷。

對寺院裡的一切物品，更是抱著敬謹的心情，他說：「寺院裡的一切乃是來自十方大眾，我們

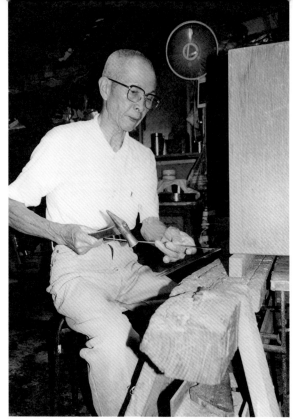

▲黃明秀工作時的專注神情。

得更小心地用，絲毫浪費不得的，你說是嗎？」座落在農禪寺菜園旁的低矮房舍是他多年來專屬的工作間，裡面藏著許多別人視為廢物，他卻惜之如寶並將它們一一妥貼收起的舊料。屋頂、牆上，琳瑯滿目地掛著各色工具與二手材料，老居士隨手指指屋樑，是一根粗實的黑杉木，牢固地擎起整個工作間，據說也是十多年前從廢料堆中撿來的。

東西雖多，卻一點也不凌亂，是工作間也是藏寶閣，裡面鋪陳著老工匠層出不窮的DIY創意點子。就連他身上穿戴的也絕少嶄新貨色，一頂陳舊的草帽，帽帶上套了一段粗細相當的黑色膠管，剛好不鬆不緊地懸在頸間，老居士認真地解釋：「這樣一來風吹就不會掉，工作時就不用老是去搶帽子了！」又是一番巧思。

近年來人們逐漸警覺到物質生活過度，造成地球資源的嚴重消耗，於是在環保的旗幟下，「資源回收」的口號喊得震天嘎響，成果仍是有限。但對從物資極度匱乏的年代走過來的黃明秀來說，惜福愛物原就是他們那一代人生活中的一部份，他謙稱自己是「老頭子愛撿東撿西」，卻在今日奢華無度的世俗流風中益顯可貴。

拔釘精神

在黃明秀的眼中，沒有真正的垃圾，任何東西都是有用的。一根從舊木材上拔出的鐵釘，又曲又鏽，乍看之下毫不起眼，經他用工具一扳，兩三下磨掉鐵鏽，化腐朽為神奇般地，又是一根堅固耐用的好釘。他說：「我一得空就拔釘子，弄直了還可以用的！」即使一斤全新的釘子才花上三十幾塊錢，他還是認為舊東西能用就用，只是現代人似乎都貪圖方便省事，寧可「舊的不去新的不來」，像他這種踏踏實實的拔釘精神已是少見。

▲以往，農禪寺旁黃明秀的專屬工作間，常常有許多瀕臨報廢的物件被送進來，而拿出去的時候，都是以嶄新的面貌繼續為人們服務。

生長於苗栗客家鄉下的黃明秀，日據時代只受了兩年半的國民教育，即因母親生病而輟學，曾經幫家裡種茶，也開過卡車與地方首長的座車，司機一當就是三十年。而他那「萬物皆有其用」的慧眼與巧手，早在他年輕時喜歡拆東拆西，一探內部構造原理的興趣中顯露出來。

二十出頭時，黃明秀在省交通局的前身，當時稱「運輸部」開卡車，同事的車子有一點故障或任何技術上的問題，都指名找他解決。本著天生的興趣，他來者不拒，久而久之，許多修理技巧都難不倒他了。於是「專治疑難雜症」的招牌就從年輕時一直掛到現在，最高興的事莫過於出自他手中的「產品」，出乎意料地受到許多人的歡迎與愛用，黃明秀也因而樂此不疲。

十五年的專職義工

學佛二十幾年，六十歲從企業家應昌期的專屬司機職務上退下之後，因緣際會地來到農禪寺幫忙，「昨天沒做完的，今天還要去完成；今天沒做完的，明天繼續再做」。做事有始有終的他，就這樣天天跑農禪寺，而成為專職義工，這一待就是十五年。從農禪寺開山東初老人時代到如今的聖嚴法師，黃明秀對農禪寺的一草一木、一景一物，除了熟悉之外，還有著一份深厚的情感。

菜園旁一株多產的老桑樹就是他十年前親手所植，陪著他看盡農禪寺的變遷與成長，每逢春夏

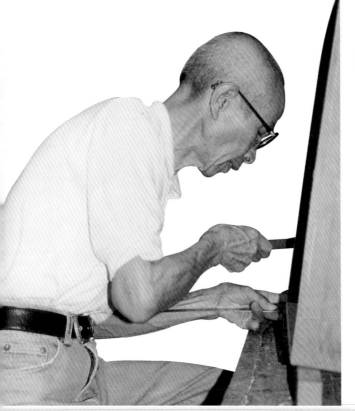

▶ 不論是大問題，還是小麻煩，總是難不倒黃明秀。

之交，枝椏上垂了滿滿的紫紅桑果，農禪寺上上下下，很少人沒嘗過那酸甜多汁的滋味；但恐怕也少人知道，桑椹的多產是黃明秀辛勤修枝剪葉，外加誠心持咒得來，至於是什麼咒語如此神效，黃明秀露出老頑童的捉狹模樣，故作神秘地說不可透露。然而一提到老樹幹連年來遭蟲蛀蝕，他便又心疼地說：「就像蛀在自己身上一樣痛啊！」

有事情做就很滿足了

對這無薪給的義工職，黃明秀甘之如飴，聖嚴法師見他每天朝九晚五地來寺裡幫忙，幾與上班職員無異，曾表示要發薪給他，或至少也要拿點車馬費吧！黃明秀謙虛地堅持不肯接受，他感謝師父的慈悲：「我退休以後不求錢，來到寺院有飯吃，有事情做就很滿足了，我也感謝我的孩子們都很孝順，讓我衣食無虞，照理說應該是我拿錢來寺院裡供養，哪還有接受寺院薪水的道理呢！」

喜歡念佛的他，利用坐車、走路，以及工作時念佛，一天至少念五千到六千遍。他說自己雖然是土包子一個，但一生盡遇貴人，大概是佛菩薩的慈悲眷顧吧！樂天知命，知福惜福的生命態度就在黃明秀滿面的笑容中自然流露。

▲樂天知命的黃明秀，他的生命故事，已和農禪寺的成長歷史融為一體。

私房寶 比新的更好用

　　雖然黃明秀已於1998年往生，但是他的一雙好手藝，仍舊造福著許多人。走進農禪寺的廚房前，義工們蹲坐的板凳、洗手台上的刀架以及洗衣板，處處都有他的傑作，而進入廚房後，大大小小的廚具，也有不少原本壞掉要丟的，經過他的巧手一治，變得比以前還好用。例如鋁柄的鏟子容易手滑，他趁修理之便，順手就改為木柄。

　　因為黃明秀救活過不計其數的家具、廚具、植物等等，所以他的工作間，堪稱是農禪寺裡最獨特的一間「診所」。尤其是，他的修補工具通常都是由拆解廢棄物中撿來，像是鐵釘、鐵絲，他總是不嫌麻煩的撿拾、分類，相信它們都有派上用場的一天。

　　當這些病患──缺腳的殘障椅子，或是沒有蓋子的電風扇，一一排隊來掛號時，黃明秀便不急不徐的開始在他分門別類的二手工具裡「抓藥」。有時遇到沒治過的怪病，具有學習心的他便會立刻鑽研，直到摸出治法。像是他原本不會修理門把，他便拆了門把來研究，結果不只修好該修的，而且還針對人體工學需要做調整，讓把手更易開門。

　　這一認真學習與體貼用者的心，讓黃明秀不但博得「只要壞了都能修好」、「比新的更好用」的口碑，也因此而廣結善緣。

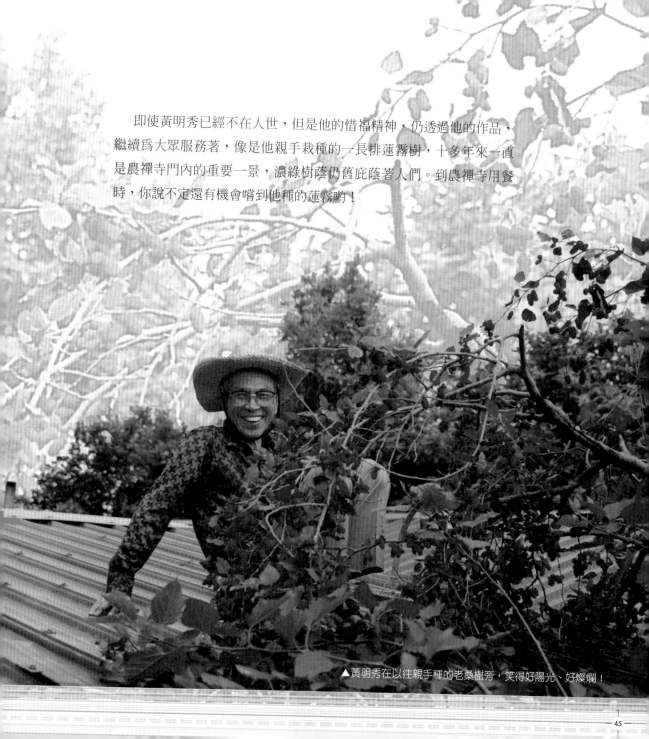

即使黃明秀已經不在人世，但是他的惜福精神，仍透過他的作品，繼續爲大眾服務著，像是他親手栽種的一長排蓮霧樹，十多年來一直是農禪寺門內的重要一景，濃綠樹蔭仍舊庇蔭著人們。到農禪寺用餐時，你說不定還有機會嚐到他種的蓮霧喲！

▲ 黃明秀在以往親手種的老桑樹旁，笑得好陽光、好燦爛！

照亮社區 的環保燈籠

開設素食餐廳，利用工作之餘，積極推廣社區活動的謝玉山，
即使在敘述推動成果時，也是一貫內斂沉穩，
口氣平舖直述，沒有半點得意之色。
但當他彈著吉他，
娓娓地唱出自己創作的社區之歌時，
曲風溫柔和美，頗有陳明章的味道，
忍不住誇說：「好聽！」
聽到了由衷的讚美，他露出羞澀滿足的笑容，
也讓人看到謝玉山內斂形象外的活潑另一面。

如果別人把垃圾扔在你家門口，一般人衝口而出的話可能是：「哪個缺德的人做的好事！」然後氣沖沖的去按鄰居的門鈴，或者自認倒楣了事。但是經營竹苑藝坊的謝玉山看到鄰居搬家時，把一大疊不要的木板丟在店門口時，不但不生氣，反而馬上就想：「這些木材可以用來做什麼？」隔天，店門口就出現了用廢木板做成的「嶄新」佈告欄。

垃圾或資源一念間

謝玉山走向親手釘的佈告欄說：「感謝鄰居幫我省了一筆錢！」他微笑指著店外走廊上草木扶疏的花盆、木桶，表示這些東西都是鄰居們，知道他善於廢物利用，或是送上門給他，或就丟在店門口。住在榮民總醫院附近的他，更常收到不少探病留下的水果籃、花籃，經過他的巧思、巧手，加工變做精美的手工藝品。這些別人眼中的煩惱到了謝玉山手上，不但不會成為煩惱，反而是豐富的生活資源。

竹苑藝坊賣的是素食，但是謝玉山更希望能以竹苑藝坊做為與眾人結緣的地方，因此他慷慨的將店面利用午休時，做為資源回收教室。居住在振華社區的他，常利用生活裡被淘汰的物品，指導社區居民與附近國小學生製作童玩，特別是環保燈籠，已經成了振華社區元宵節的活動招牌呢！

▲錯過了元宵節滿牆的燈籠，如今欣賞到滿桌的燈籠也不錯啊！

最初，謝玉山與學員們原本都信心滿滿的以為，用廣告傳單與空盒做成的環保燈籠，會受到社區民眾歡迎。沒想到送給左鄰右舍卻遭到拒絕：「這燈籠怎麼這麼醜？還是用買的比較漂亮。」不少學員因為做的燈籠沒人要，信心受到挫敗而灰心不已。

不料到了元宵節的當天，鄰居們紛紛跑來敲門指定要環保燈籠。謝玉山疑惑的問對方說：「你不是不要嗎？」只見對方不好意思的搔搔頭說：「小孩說這種醜醜的燈籠外面買不到。」在一盞盞螢火蟲般飛舞的火光中，「環保燈籠」的名聲也不徑而走。

第四代環保燈籠

在多次改良後，現在的第四代環保燈籠不但利用餐廳洗淨回收的免洗筷，增強燈籠堅固的支撐力，在色彩造型上也做了新設計，讓燈籠既環保又美麗，從醜小鴨變成了美麗的天鵝。

謝玉山抬起頭望著餐廳牆壁說：「可惜你們晚來一步，元宵節時我們把環保燈籠掛滿了整個牆壁哩！」現在取而代之的是一盆盆的花籃擺飾，但不禁又讓人懷疑起，這些都是自己做的而不是買的嗎？謝玉山取下了其中的兩三個花盆，裡頭除了由舊飾品拆下的雀鳥，以及以二手紙、破絲襪做成的花卉，還赫然出現了運動飲料空罐，就在不協調的材料中，展現了渾然一體的繽紛生命力。

不只是花盆，店裡的擺設多半靠著謝玉山與學生的巧思穿針引線，洗手間內由免洗筷做成的燈飾，讓人眼睛為之一亮，日常生活裡隨手丟棄的東西，例如二手紙、絲襪、瓶罐……等等，回收後在他們的手下，皆搖身一變成為精緻的藝品。謝玉山走向店門口的一張長木桌說：「別瞧它樣子醜，可是非常耐用呢！」這張招待過無數貴客的茶藝桌，不但釘子是用回收的舊釘子，木材還是颱風過後阻礙交通的斷木，在謝玉山的善心下被撿回家。

◀ 由回收免洗筷做成的花器。

從謝玉山親自設計裝修的竹苑藝坊，可以看到他的惜福精神，點點滴滴的展現在各個角落。在謝玉山的眼中，每件物品都像一面鏡子，讓他看見了自己的內心世界。他認為世間沒有一樣東西不莊嚴，當我們捏著鼻子嫌棄垃圾時，其實就是在嫌棄自己。很多事情往往是被自己的既定想法給牽絆住，而無法轉念讓心境遼闊起來。是資源還是垃圾，差別往往就在這一念間！

原地換新家

身為廚師的謝玉山，也是室內設計高手，他的這項專長，經常造福社區。像是他與朋友們通力合作，讓振華社區一百多戶居民「原地換新家」。

居家環境本是環保生活的起點，然而很多人容易因為工作忙碌，而忽略居家生活環境的品質，使得家裡愈來愈像一座倉庫。謝玉山語重心長的說：「花錢未必能得到精緻的生活品質，生活要『用心』才會精緻！」他認為經營生活要從減低內心貪欲做起，不要看別人家裡有什麼，也一窩蜂的跟著買一堆用不上的東西，結果變成清理不

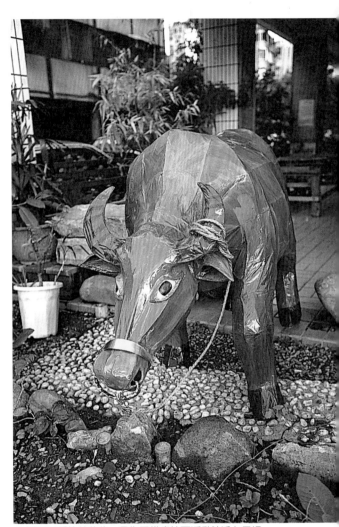

▲這頭可愛傳神的牛，是為了推廣社區活動時派上用場，謝玉山花了很久的時間才完成的。

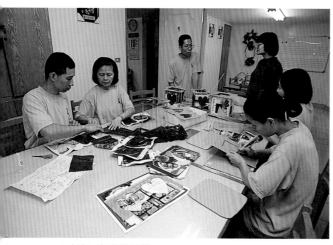
▲大家一起來做燈籠！

完的「垃圾」。

　　謝玉山幫朋友整理房子的方式，是將現有物品重新組合，讓每樣東西都「天生我才必有用」，而不是非要丟掉什麼不可。他鼓勵大家要「物盡其用」的發揮每件物品的功能，否則久了就成為佔位子的廢物。謝玉山從中也體驗到，照顧外在環境，給自己與別人一個更好的生活空間，也就是照顧到自己的健康。

　　而謝玉山的環保理念也漸漸開花結果，振華社區已經連續七年為社區評鑑第一名，而二千多戶的居民中，在他的帶動下參與佛教助念的就有一千多戶，居民的向心力皆表現在實際的參與和支持中。謝玉山在過程中也儼然成為社區的「管家婆」，他笑說：「有些太太說我比她們還嘮叨！」舉凡家中有叛逆的孩子不知如何引導，或是純屬私人的問題，社區的疑難雜症，大家幾乎不做第二人想，都會跑來找謝玉山商量請教。心思細密敏銳且有顆菩薩心腸的他，通常也沒有讓大家失望。

　　由於小兒麻痺使得謝玉山不便穿皮鞋，常常就是穿著拖鞋，不停地為公益活動熱心奔走。他指著小腿肚表示，以前醫生說他不能走路，結果因為熱心參與活動四方奔走，腳部肌肉意外的強健起來，他笑說：「走著走著，肉就長出來了。」

　　在別人看不見價值的廢棄物裡，謝玉山卻看到了旺盛的生機和希望，並且把這份感動盡其所能地分享擴散出去，就彷彿是一盞能夠點亮人心的燈籠，在每個需要他的地方，發揮溫暖與光亮。

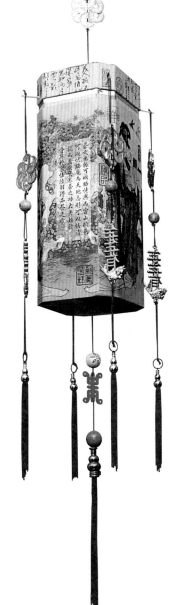

▶ 茶葉罐做成的吊飾，
　既古典又現代感十足。

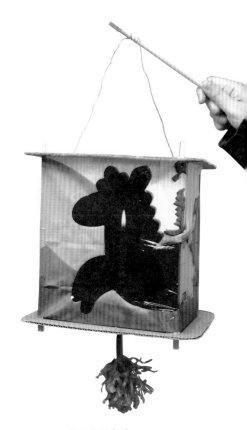

▲社區教學的習作成品。

◀ 優雅的國畫燈籠。

私房寶 第四代環保燈籠

別小看這盞不起眼的環保燈籠，它可是歷經了好幾代的用心改良，而成為現在簡易又大方的造型。小孩會喜歡它，是因為這種燈籠外面買不到。九二一地震之後，謝玉山與社區居民共做了五千個環保燈籠，到災區發送，原本又以為會乏人問津，結果短短幾十分鐘內被索取一空，再次證明了它的魅力。

材料

- ●厚紙板
- ●廣告紙
- ●美工刀
- ●鐵絲
- ●白膠
- ●紅色玻璃紙
- ●透明膠帶
- ●剪刀
- ●椎子
- ●用過的衛生筷五根（長的）

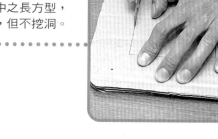

1 上方紙板於中心挖一適中之長方型，下方紙板與上方同大小，但不挖洞。

2 用筷子穿入紙板的四角（以椎子穿洞輔助）。

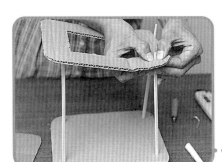

3 先將燈籠的骨架做好。

4 燈籠主面用廣告紙畫二心型圖案後挖空，
再貼上紅色玻璃紙（共兩張）。

5 折線部份，下方往內面折，上方往
外面折。

6 將紙面一面一面依序黏好。

7 轉角處需黏得更牢固。

8 將折份黏貼於紙板上。

9 待全部黏好後，在底板穿上彎曲的鐵絲當做蠟燭插座用。

10 再用膠帶固定。

OK! 美麗的第四代環保燈籠就大功告成了。

終極裝置藝術

part 2

每個人其實都是天生的藝術家，

差別只是在於自己有沒有發覺、探索，

人們的潛力都是被先入為主的觀念所限制住了，

藝術並不是特定一群人的專利，

它也不限於特定的素材，

看完以下這些人物精彩的表現之後，

相信你會在心中吶喊出：

我也可以！

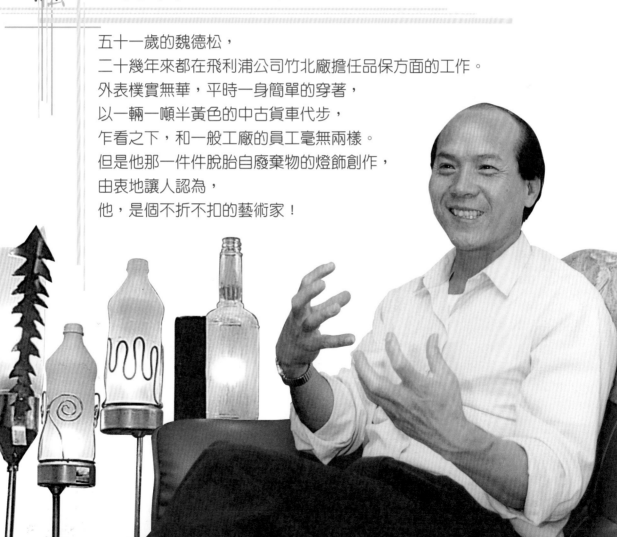

魏德松

環保 燈飾的點燈人

五十一歲的魏德松，
二十幾年來都在飛利浦公司竹北廠擔任品保方面的工作。
外表樸實無華，平時一身簡單的穿著，
以一輛一噸半黃色的中古貨車代步，
乍看之下，和一般工廠的員工毫無兩樣。
但是他那一件件脫胎自廢棄物的燈飾創作，
由衷地讓人認為，
他，是個不折不扣的藝術家！

在魏德松的中古貨車後面，常常是堆滿了各式各樣的廢棄物。這些廢棄物包括各式的酒瓶、玻璃罐、破舊桌椅、生鏽的鋤頭、被烤得焦黑的鐵茶壺，還有幾圈的銅線。這些被一般民眾丟棄的廢棄物，在魏德松的心目中可都是一件件的寶貝。因為，他的環保生活就是從這裡開始的。

開著貨車到處撿垃圾

大約是七、八年前，魏德松開始意識到大地被人類嚴重污染，而且情況愈來愈加劇烈，於是他便發心在假日時開著貨車，到處撿拾民眾丟棄在路旁、海邊的廢棄物，然後再將這些廢棄物整理歸類後交給當地的慈濟團體回收，這一路走來，魏德松始終無怨無悔。

他也強調撿東西這件環保的動作，也是講究順序的；相較下來以玻璃的回收是最有效應，因為我們現在所使用的大部份玻璃，其來源幾乎都是以回收玻璃再熔製而成的。也難怪在看到路旁散落某藥酒的瓶罐後，他會不厭其煩地一再打電話到製造廠商，請該公司要做瓶罐回收的動作。

▶ 悠遊的一對鴛鴦。

「我們就是住在這片土地上，為什麼還要拚命地來破壞它呢？」他表示，每每聽到垃圾車＜少女的祈禱＞的音樂，他的心就很難過，因為那表示土地又得承擔一大堆不必要的垃圾了。

雖然朋友會開他玩笑說：「只要有小魏在的地方，就不怕會有垃圾，因為小魏會以最快的時間把垃圾載走。」但他卻認真地發現到他能做的還不止如此，除了主動清運廢棄物之外，他還想從根本上做起，所以他選擇打電話到新豐鄉公所，反應當地海邊因觀光客而造成的髒亂，並且主動提出解決的方案。

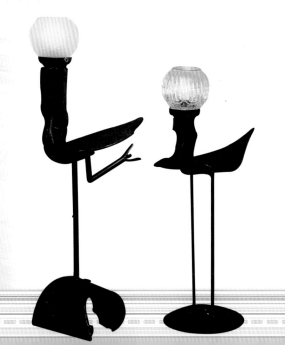

為什麼要這樣熱心處理廢棄物的問題？魏德松憂心忡忡地說：「總不能我們這一代吃東西，卻把垃圾留給子孫吧？若是一心只想賺錢而忘了山河大地，那子孫有錢又有什麼用！到時山頭光禿禿，河川都是臭水。」基於這個理念，魏德松逢人就宣傳環保，教人好好資源回收。

激發潛能的藝術之旅

就在三、四年前的某一天，魏德松突然發現，在他所回收的廢棄物裡，有些還保存得不錯，似乎可以廢物利用重新雕塑一番。於是運用工作之便，他開始了利用廢棄物來創作的藝術之旅。

一開始，使用工廠的機器把一罐咖啡色的洋酒瓶從瓶底切開、磨平、再噴砂做成霧面，然後裝

一顆燈泡在裡面。通上電流之後，「哇！」魏德松自己也驚訝地發現：「想不到效果會這麼好，和藝品店的產品比較，一點都不會遜色。」第一盞燈的成功，讓魏德松信心滿滿往第二盞燈出發。

就這樣，沿路回收廢棄物除了給慈善團體做資源回收之外，還有另一項新的意義──尋找創作的材料。

當魏德松一一搬出他風情各異的燈飾創作時，作品中透出強而有力的美感，讓人印象深刻感動，而他本人竟然並沒有任何美術教育背景的養成。唯一能想起的，是小學五年級所畫的一張圖，受到老師由衷的讚賞，其中隱約窺見了深埋在內在的天份。

▶ 原本要被丟掉的廢棄物，如今卻創造出了藝術的感動。

在創作的過程中，魏德松當然也遇到過難關。例如有時候構想很好，但是現實的情況下卻無法做出來；或者材料太過繁雜，一時不知從何著手。但這些都難不倒魏德松，他說：「每次遇到困難或挫折時，我第一件事就是坐下來，讓心情保持冷靜，好好地思考一下。每一次這麼做的時候，我都會發現，事實並沒有那麼糟糕，許多困難都是可以解決的。」

他也從創作中獲得許多樂趣：「在創作時，喜悅會陪伴我。例如說賞玩著剛出爐的燈，把它點亮，就覺得很溫馨，也很欣賞自己的才華。」說到最得意處，魏德松笑開了，一掃先前感歎環境污染的陰霾。

也許是漸入佳境，也可能是天賦異稟，魏德松做燈的功夫技巧愈來愈熟練。當他從箱子中搬出一件件燈飾品，真的可以發現，一件比一件更讓人驚訝和讚賞。

在一幅寫意潑墨畫之中，有一對鴛鴦正悠遊在小池邊，那是魏德松用廢棄的鋤頭打造成鴛鴦的身體，而頭部則是冠上香油燈的玻璃球而成。雖然材料粗拙，線條簡單，但都不損這對鴛鴦的生命形象。

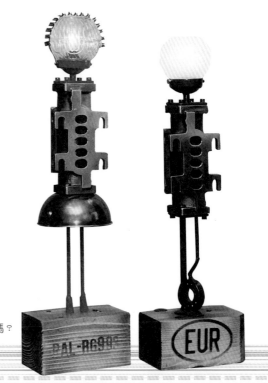

▶ 看出來他們一位是先生、一位是小姐了嗎？

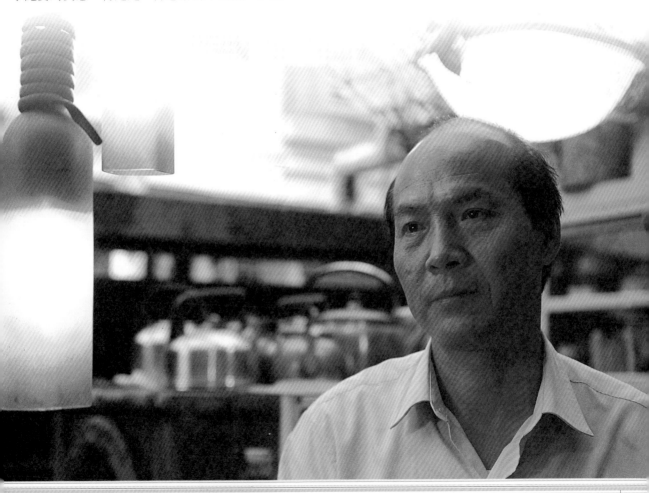

　　在庭院中，最龐大的那盞燈是用水銀燈衍化做成的，配上毫不起眼的破網子，就好像是一條肥碩的魚。魏德松說：「這條魚肚子大大的，充滿了飽實的美感，肯定是一條悠游海中的魚。」果

然，當庭院中的燈一開，以小酒瓶做成的小燈當背景，搭配藤蔓花草在一旁隨風晃動，這畫面就像是在Discovery頻道「海底生物探索」節目所拍攝的海洋世界。

還有一根在海邊拾獲的竹子，經過魏德松巧思和巧手的加工，用細銅管做成竹子的枝，接上香油燈的玻璃球，就是一盞「五子登科」的吉祥燈。把「五子登科」放在客廳裡，雅致的造型、柔和的燈光、樸素的擺設，彷彿置身歐式居家之中。

飛出木頭的燦爛流星

一塊快蛀爛的木頭，總該沒什麼用處了吧？但是魏德松別出心裁，在木頭蛀洞內安置玻璃，從裡頭打出燈光，這件作品「流

星」還獲得2000年小木器設計競賽佳作獎的殊榮。

說到得獎，魏德松又開心地笑了。他表示本來只是利用資源回收空閒之餘，依興趣自己玩玩而已，想不到作品會得到這麼多獎項。他的另一件作品「鐵面頭殼」也獲得新竹縣第四屆新美獎工藝類優等獎。

「現在有這麼多的作品，我也不知道該怎麼處理？看看未來如果有義賣活動，我想我會拿去義賣吧！」魏德松說。而現在，他只想努力推廣資源回收再利用的觀念，希望每個人都能夠減少丟垃圾。

◀2000年的得獎作品「流星」，把流星的靈犀，流暢地表達出來，打動了每一位觀者的心。

因為喜歡咖啡館的氣氛，所以魏德松退休後想和教鋼琴的女兒開一家咖啡館。他說：「那時可以把作品擺飾出來，一方面節省經費，一方面製造典雅的氛圍，並且又可向客人宣傳資源再利用的觀念。」魏德松始終是那麼堅持與貫徹環保的理念。

▲從這些自己裁切搭配蓋子的瓶瓶罐罐中，可看出魏德松對不同木頭的材質，也掌握得十分精彩。

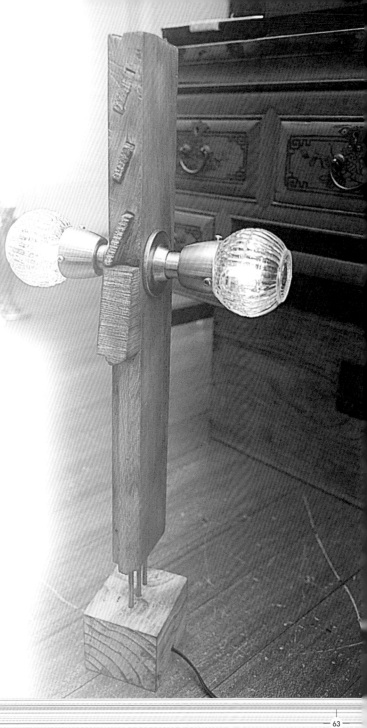

▼當魏德松把他的創作一字排開，同時點亮時，
煞是美麗，彷彿來到了一個特別的境地。

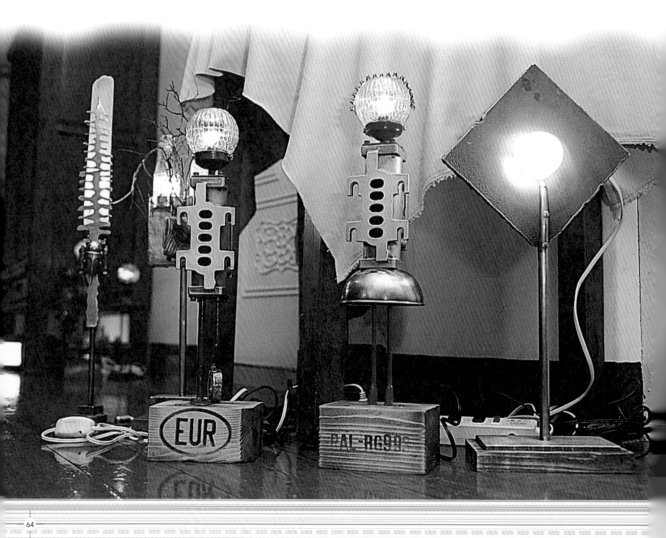

私 房 寶 藝術燈飾我也會

每個欣賞過魏德松燈飾創作的人，都情不自禁地想自己動手，但得知他是以專業機器切割玻璃瓶、磨霧時，就有些氣餒。但魏德松要大家不要放棄，一些家常簡單的器具，也可以創造出不凡美感的燈飾喔！

▲另外一個方法是，應用一些根本不必切割、磨霧的素材。像這隻飽滿的大肚魚的燈罩，來源是棄置路邊的水銀路燈，即使沒有專業的工具，照樣可以做出很棒的作品。

▲一般家庭常用的鋸子，只要將鋸片換成鑽石線鋸（五金行有賣），就可鋸斷一般的玻璃瓶質材了。鋸的時候瓶子下面要墊布，可穩固鋸的重心。玻璃的質材很脆，所以要有耐心慢慢地鋸。

▶ 至於磨霧玻璃瓶表面，可以用磨砂石或是小磚塊、石頭，一邊加水、一邊磨擦，使其出現磨痕霧面的效果即可。

私房寶 自己做蠟燭

燒完的蠟燭，其實還有很多的蠟油，只因為缺少燭心，而被我們丟棄，惜物的魏德松幾經實驗淘汰，分享了他的自製蠟燭的秘方，從今以後，每一個蠟燭都可以「蠟炬成灰淚始乾」，再也不會浪費了！

材料
- 棉線
- 養樂多空罐
- 瓶蓋

1 棉線、養樂多空罐（中央穿洞，以便棉線燭心穿過）、瓶蓋（於半徑處割一細縫缺口，將剛燒熔的蠟油，倒入中心已拉一條棉線的養樂多空罐內，再將棉線拉入瓶蓋的細縫缺口處，燭心便可保持在蠟燭中央。

2

3

4

待冷卻凝固後，移開瓶蓋，用吹風機吹養樂多外瓶，待養樂多瓶變形成為自己想要的造型後，再把外殼剪破即可。（圖中即為一魏德松不斷實驗改進的蠟燭造型。）

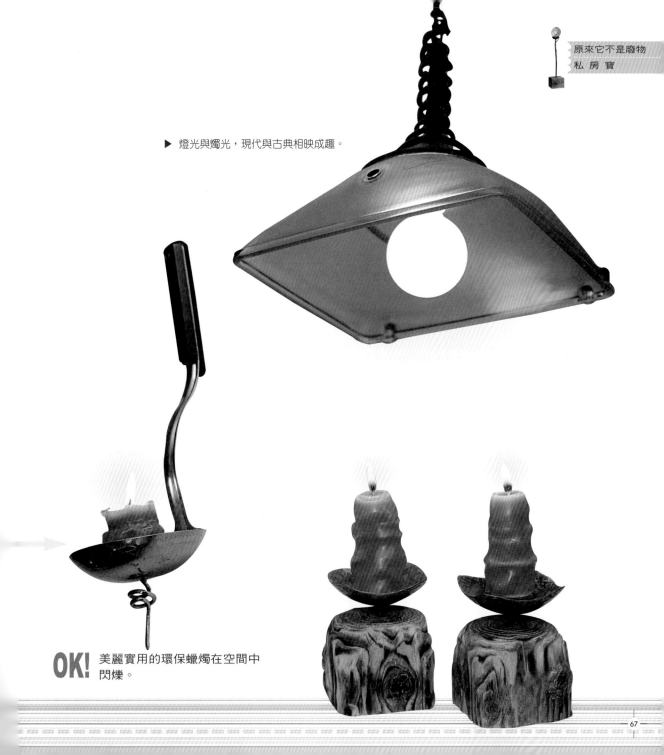

▶ 燈光與燭光，現代與古典相映成趣。

OK! 美麗實用的環保蠟燭在空間中
閃爍。

蔡根

雕一曲 萬物交響樂

目前於藝術學院任教的蔡根表示，
三十歲以後就沒有再發過脾氣，
而他的作品中總有一種諧和的旋律感，
這其中也反應著蔡根的人生態度：
當人不再以貴賤來區分物質材料時，
也就會懂得尊重、包容與自己不同的人。
他也希望人們欣賞他的作品時，
從中看到了自己，
而不是創作者本身。

迷霧中，繞過整座大屯山，來到蔡根位於三芝鄉的家，多雨的三芝，使得這個住著不少從事藝文工作者的社區，水份飽滿，青苔紛紛爬上了每家每戶的白粉牆。其中一家圍牆外掛著鐵焊的名牌，上頭寫著「Tsai」，想必就是蔡根的家了，一身白色工作服的蔡根，走出他的工作室，看到平靜的村子裡難得的訪客，臉上露出了平易近人的笑意。

過的零碎木塊，或是生鏽的鋼筋、鐵片等，不一而足。經過蔡根善於「調弦」的雙手，它們正以另一種不凡的姿態重現，合唱著獨具一格的視覺組曲，旋律是出人意料的諧和。

沒有天生的廢物

蔡根創作所運用的素材幾乎全是不花分毫撿來的，日積月累下來，空間需求量大增，好在遇見

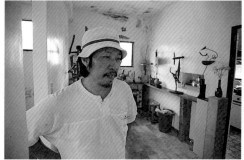
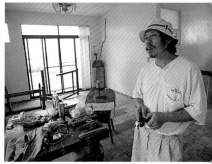

工作室裡入眼盡是各形各狀、肌理互異的木材，以及正在進行中的未完成品。而二、三樓則是歷年來作品的棲地，置身其間，彷彿走入一座蔡根親手打造的「合成森林」，其中有很多看來眼熟的部份，是殘破家具的四肢、重組緊壓磨光

有緣人，將臨近的空屋別墅以交換作品的方式，提供給他使用，作品遷入了舒朗的大空間中，似乎吸入更多自在的空氣，蔡根露出愉悅的神色表示，這是他「最完整的一個世界」。

他撿拾很多被人廢棄的材料，特別是木料、舊家具，蔡根說這樣的創作方式，材料可說是不虞匱乏，因為到處都有撿不完的廢棄物，甚至朋友鄰居也會為他留意，一家木材工廠還特別為他運送裁切過後剩下的木片、積木。

然而對於別人說他「廢物利用」，蔡根卻頗不以為然：「在我眼中從來沒有什麼東西天生就是廢物。」敦厚的蔡根不以言辭為物質辯解，而是透過作品，讓那些原本已被視為垃圾、材薪的木頭，以超乎人們想像的樣態，活了起來，大聲地發出材質內在的聲音，宛如詩歌，有時優雅、有時詼諧，但都不妨礙它們展現豐韌的原質生命。

是什麼樣的藝術理念與根源，支持蔡根選擇如此不同的創作形態？除了由成長與學習所造成，還有幾分偶然與不經意的機緣。幾年前，蔡根在藝術學院的實習工場指導雕塑系的學生，工場裡經常會有學生用剩的零碎木材，本來只覺得丟掉可惜，他相信那些材料還可以有利用的價值，於是認真地收集起來，果然這些材料為蔡根的創作生涯帶入另一個前所未見的視野。國立藝專畢業的他，原本從事泥塑創作，在瓶頸處正亟思轉變，接觸到「廢」木料彷彿發現了另一股潛藏已久的創造力，就如他那令人玩味的名字，似乎正隱喻著一種與木頭的相生相知的關係。

◀ 想不到這些原本被視為垃圾的雜物，竟可激盪成一件耐人尋味的藝術品。

土生土長的台北鄉下人

他那草根味很強的名字與質樸的性情,起初頗教人難以和台北都會聯想在一起。正想請問蔡根是哪裡來的鄉下人,蔡根恰巧透露自己是土生土長的台北人。

在自己生活裡。也或多或少受著年少時讀到「物盡其用,貨暢其流」的道理所啓發,甚而後來接觸到西方藝術思潮中的「達達主義」,其對現成物的靈活運用,打破僵化的材質定位,也帶給蔡根的創作心靈若干衝擊。

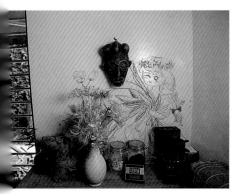

▲廢棄的各種材料,經過蔡根善於「調弦」
　的雙手,呈現出獨具一格的視覺組曲。

談到他這種既「惜福愛物」又「環保」的創作方式,蔡根追溯著他的成長過程,父母親那一代的人就是這樣克勤克儉地過日子,耳濡目染之下,蔡根也將那具有傳統美德的習慣,自然保留

問蔡根台灣有很多塑膠垃圾,會不會有一天,他的作品裡出現千年不化的塑膠廢棄物?蔡根笑著無奈地表示並不排斥,然而作為一個真誠的藝術家,當環境日漸惡化時,除了透過藝術創作來

表達內心的沉痛，還能做些什麼呢？大概就是讓作品喚起更多人，一起來關注生活的環境吧！

傾聽材質的韻律

對蔡根而言，創作是從生活之中衍生的遊戲，一種使「無機」變為「有機」的行為。善於傾聽不同材質的頻率，蔡根把習慣上不可能放在一起的材質並置。像他讓木、石、銅、鐵，任何可能撿到的材料，透過組合、拼裝、重疊、延伸……如植物般地生長著，沒有預設、草圖或模型，完全順著感覺走。

由於材料的不設限，因此蔡根的創作內容也呈現著不同材質並列的趣味，從念頭初發到物與物之間，打破差異、界線、類別的藩籬，於是產生對話、關係，乃至深層的意義。蔡根試圖找尋存在宇宙與萬物之間一種隱而不顯的平衡力量。

蔡根認為生活是創造的根源，藝術所表現的是一種生活的態度，一種看待事物的眼光，而有時藝術只是一個純淨得容你天馬行空的個人世界。

▶ 梳妝

悠然地撿拾生活中的片段，蔡根將自己融入物與物之間，作品中除了處處透著蔡根對雕塑與空間關係的理性思維，他的感性也毫無保留地融入其中，諸如對人生簡單、自足、輕鬆的生命態度，人與人之間相互欣賞的對待方式，這股自由的能量，都在他隨興而不緊張的創作中釋放。

▲蔡根的作品常讓人有一種好玩、有趣的興味，使每個人不禁躍躍欲試。

▲廢電線也可以出現如此裝置藝術的效果！

物與物的倫理觀

延伸著對物的平等對待觀，蔡根對人的態度亦復如是，任何人就像不同的材質，並存在這個世界上，各有其存在的價值，雖然樣子不同，但都同樣值得受到尊重。

自然與人為之間，人與我之間，人與物之間，物與物之間，種種的「對立」與「衝突」，蔡根

認為全在於「觀念」所為，他習於讓這些現象在作品中自然呈現，有時甚至是突兀地並列，但都是經過蔡根的直覺摸索，找出它們之間可以互通的頻率，以一種自成一格的協調姿態進行對話。那是蔡根經常玩的實驗遊戲，藉此他尋找各種可能的倫理關係，一種存在物與物之間的平等關係。

尊重不同，包容差異，蔡根在生活中也努力實踐著他的創作理念，除了教書、創作，他還是個不折不扣的家庭主夫，據蔡根沒有一點炫耀口氣的說法，他與結婚二十三年的太太至今未吵過架，與蔡根不慍不火的脾性約可吻合。

家中觸目所及也是蔡根自己動手的痕跡，牆上掛的有一家人的作品，也有某年某月某日撿到的某物。家具不必是現成的，缺了腳、斷了邊的，修補之後也擁有另一種美感。對蔡家人來說，那種美是自然，因為那是他們生活的一部份，對大開眼界的訪客來說，卻眞希望多長幾隻眼睛，好盡收眼底，而後來才發現，只需要張開另一隻眼睛去看待它們就夠了。

▲順手撿到的鳥籠，再加上模擬的小鳥，蔡根強調仍是以好玩為出發。

蔡根並不多話，他用作品來表達他想說的許多看法，沒有激昂沸騰的訴求，沒有喧囂的雜音，物與物的對話是安靜、充滿生機、幽默的遊戲心情，建構出創作者的獨一無二的內在世界，也反映著現實世界流傳的樣貌。蔡根認為，這就是他的生活了。

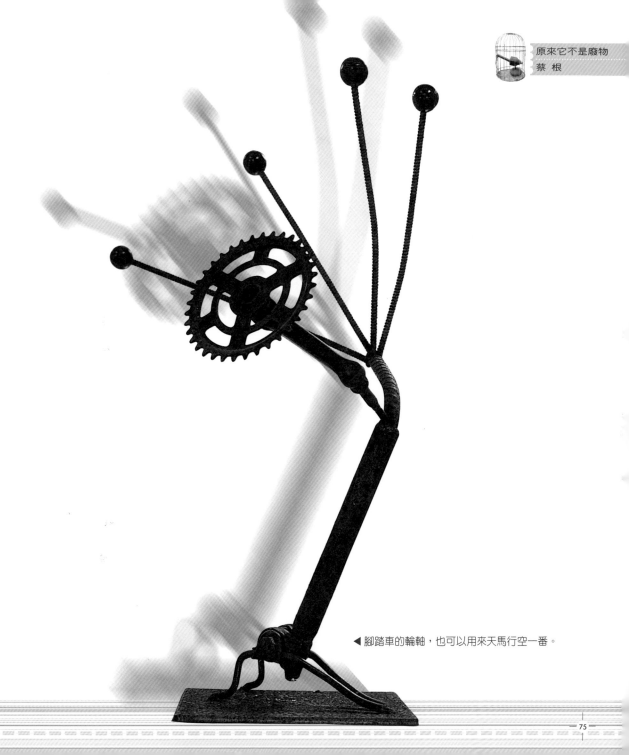

▶ 腳踏車的輪軸，也可以用來天馬行空一番。

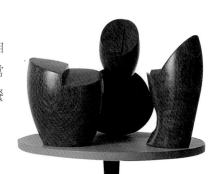

　　相對於許多藝術家將大部份的生活能量傾注在「自我」的發揮與創作上，蔡根認為「家庭」也是他非常重要的創作養份與靈感。從「高檯上的家庭」、「餐桌上的會議」等作品，他開始有了家庭題材的延伸，求取平衡的生命觀，也在過程中更加清晰顯相。

　　由三隻腳支撐的「高檯上的家庭」，隱喻著危險狀態，即使是在身邊的親密關係中，也得隨時隨地保持著醒覺的學習態度，不然很容易就會失去平衡，只是維持著看似平衡的假象。

　　什麼是平衡呢？它並不是靜止不動，生活中不論內外在，時時刻刻都充滿了大大小小的衝突，人得在這些衝突中取得自己的中心，以航向這個生命的海洋。

　　而蔡根，他認為自己在長久以來的探索中，所學習到的就是「相信自己」，那也就是DIY的精神和價值：「你想要的東西是可以透過自己的雙手完成的。」

▶ 高檯上的家庭

私 房 寶

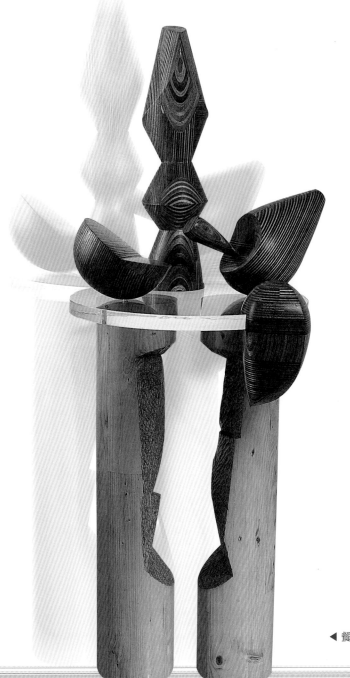

◀ 餐桌上的會議

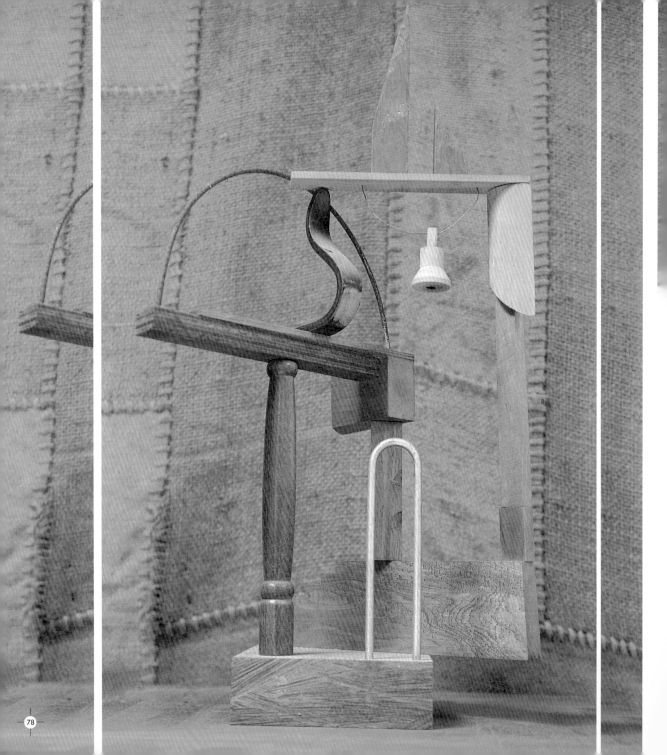

陳姍姍

再生花 也有春天

「惜物，就是把每件物品的功能發揮到極致，善用每一份資源的價值。」
任職於聖心女中的資深美術老師陳姍姍，
從百變寶特瓶的創作、
舊報紙製成再生花的紙類應用推廣，
到植物性染劑的開發，
不僅善用身邊每一份資源的價值；
更傳達出了祝福大地
「平安喜樂」的心意。

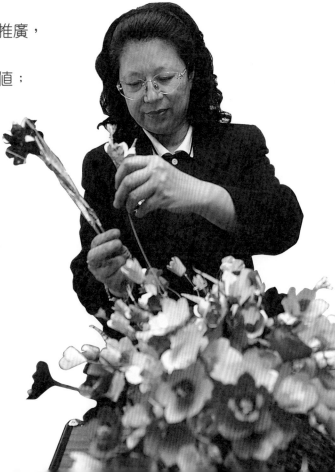

十七年前，陳姍姍第一次利用舊寶特瓶創作而廣受街坊鄰居注意時，她感到很訝異，認為不過是個平凡的舉動，怎會引來各界這麼熱烈的反應？後來，她陸續以舊報紙、月曆紙等廢棄質材嘗試不同的應用，在香花、紙花瓶及幾可亂真的再生花創作過程中，因面對舊物而生起惜物之情；六年前，她摸索深入一個良心的創作領域——植物布染，既避免污染環境，並從中體會傳統布染文化中的特有氣質：平安喜樂。

陳姍姍期待自己舊物再利用的做法，能與更多人分享，並鼓勵每個人都親自動手去做，就像她當初發展寶特瓶創作的心情一般。

百變寶特瓶

陳姍姍回憶起大約在十五年前，當時寶特瓶裝飲料剛上市不久，由於外形輕巧便利，一時蔚為飲料市場主流；而使用過的空瓶，因缺乏回收處理管道，導致部份中、南部民眾專門以蒐集空瓶為業，並在清洗後，賣給廠商直接重覆使用。對此，許多情急恐慌的民眾一時想不出因應之道，乾脆自行破壞寶特瓶。

只是，光僅破壞寶特瓶的意義實在有限，陳姍姍另有想法，著手開創空瓶的新功能。她首先掌握寶特瓶的質性及可變化的原則，在刀剪工具輔助下，經過一番壓、割、摺、捲、按調整後，寶特瓶不再只是單調的容器，躍升成實用美觀的小花藍、時鐘，甚至還搖身一變成為歲末最溫馨的聖誕樹！

陳姍姍這一嘗試，在經媒體報導後，引起了廣泛的迴響，許多學校團體紛紛慕名前來，向她請益百變寶特瓶的創意，更有街坊鄰居送來成堆的空瓶當成禮物，說是提供讓老師創作。對於鄰居們的反應，陳姍姍不禁莞爾：「他們以為我喜歡

◀ 對於布染，陳姍姍也有獨到的心得。

做，所以全都送來給我，其實我真正希望的是大家一起來做！」

舊報紙變出再生花

1997年報禁解除，報紙由三大張突然激增，快速囤積的報紙量讓許多家庭感到頭疼，卻提供了陳姍姍一個享用不盡的創作資源。紙類，其實是一般家庭或個人生活中最常使用的一項資源，今天大多數人皆具有紙類回收的觀念，但是，陳姍姍利用舊報紙做成再生花，則是化腐朽為神奇的巧妙創作了。

陳姍姍製作再生花的步驟分為兩階段，首先是轉化舊報紙成為再生紙。做法是將舊報紙撕碎，放入果汁機中加水攪成糊狀，並準備一個繡花框，以布繃緊做為篩網，在紙糊攪拌完成後，倒於布盤上，最後壓平、烘乾，即成再生紙。

備好再生紙後，即可著手模仿製作再生花，花朵主題視個人喜好而定，初學者不妨先以外形簡單的花朵嘗試。經確定主題後，陳姍姍特別強調，如果能用心觀察花的構造及形態，就能有出色的作品。因此製作時，準備一株真花供模仿對照，效果會更好，如此便能剪出最形似的花瓣、葉片及葉幹；接著上顏色，最後再按花朵的構造重組成一枝花。

除了把舊報紙製成再生紙外，陳姍姍也在陶壺、青花瓷、面具上一展回收紙能耐，這類作品的製作技巧與再生花不同，採一張一張的紙糊法成果。呈現立體逼真的造型，相當受學生歡迎。

◀ 巧思與慧心，就能賦予再生花全然不同的質感與生命！

「惜物，就是把每件東西的功能發揮到極致，善用每一份資源的價值。」因此，對陳姍姍而言，就算是剩下的破紙屑也必有所用，且克盡其用。在美術教室黑板上掛著的好幾張卡片，我們獲悉圖上的五顏六彩便是碎紙的傑作。

植物性染劑的開發

長年下來，陳姍姍在創作中始終秉持環保理念，讓她的生活盡興且滿足。她希望每個人都能在生活中為環保做一件事，「一個人做一件就好，從身邊開始去做，方便的先去做！」她鼓勵道。

「我希望能一輩子投入在中國古老的染色技術中，以環保的方法表現出來，讓大家接受。」陳姍姍所謂的環保方法，便是取材自植物的植物染劑，這是她六年前開始深入的新領域，植物布染。

陳姍姍表示，香港曾在多年前，傳出因牛仔服飾業者大量使用化學染劑，而造成嚴重的環境污染；因此她深以為鑑，提醒自己注意因創作而產生的人為污染，後來當她獲知植物亦可作成染料時，心中的擔憂終於釋除。

陳姍姍選擇洋蔥皮進行首次的植物染色試驗，當時在大學主修生物系的兒子提供不少實用的植物學知識，幫了母親一個大忙，讓她更有信心去開發一劑劑的染色好料。其中一段發生在去年夏天的烏臼的故事，她始終念念不忘。

那是在颱風過後的次日清晨，鄰居的庭院裡散落著一截被狂風打斷、殘枝猶存的烏臼，陳姍姍望而欣喜，於是向鄰居要了一段回家試驗。在擷取烏臼翠綠的葉片放入鍋中水煮後，結果顏色一轉為墨綠，色調古樸而柔美，讓她大為驚豔，「一種溫暖有質感的顏色」，陳姍姍對烏臼的色彩演出讚不絕口。

▶ 延伸成為大型創作時的再生花。

為了更就近從事植物染劑的開發，陳姍姍索性在陽台栽種具深色色質的植物；出門上街時，也會特別瞧瞧路邊或是街坊鄰居所栽種的花花草草，運氣好時，一趟外出就帶回了一株上等的染料素材。

經過多次植物染劑的實驗，陳姍姍發現除了洋蔥、烏臼之外，鴨跖草、玉蘭樹葉、甘蔗葉、芒草葉、地瓜葉、洋蔥皮及紅茶等皆可入色，而且在著色度及色澤的表現上，比一般的化學染料更持久、更具變化。

舊衣換新

至於布料的選擇，新舊布均無妨，若是想應用在衣物上，她以自己的經驗指出，穿過的舊衣服上色效果較佳；而且相對於那些壓箱不穿的衣服而言，經過染色處理的衣物，不僅不浪費，無形中也算添了一件新衣。

陳姍姍對於自己能在傳統的布染技術中逐步深入，並以天然符合環保的方式推薦給社會大眾感到歡喜。她特別提到在傳統布染文化中有一股很

重要的精神，也就是「平安喜樂」，那是人與人之間情感交流的一種很溫柔含蓄的表達。

陳姍姍在無污染的布染創作中經營著平安喜樂的祝福，其實，換一個角度切入，如果整個大地都是我們致意的對象，那麼，所有惜物的資源再利用，包括陳姍姍先前的寶特瓶、紙類應用推廣，不正可說是祝福大地平安喜樂的最好心意嗎？

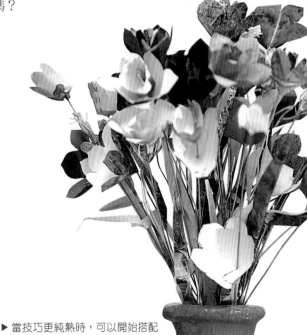

▶ 當技巧更純熟時，可以開始搭配不同的花型。

小朋友也會做的環保再生花

一般人想到DIY，會把它想得很困難、很專業的樣子，其實只要你一動手，就會發現樂趣無窮，一點也不難。陳姍姍表示，創作環保再生花的重點是膽大心細，把你心中對花朵的美麗形象，以分解的方式畫在紙上，然後把它剪下來加以組合，一朵全世界獨一無二的花就產生了，即使是小朋友也會喔！

材 料
- ●月曆紙或花彩的廣告紙
- ●細鐵絲
- ●相片膠或白膠
- ●剪刀

1 把花分為三部份：花蕊、花心、主花瓣
（此為最適合初學者的簡單造型）。

2 先把細穗的花蕊捲黏於鐵絲上。

3 再將花心的部份圈黏好（注意：底部收口為一類似小圓筒的立體底部）。

4 再來則是黏好主花瓣。

5 黏好前後的初步對比。

6 再依序套上鐵絲後黏合。

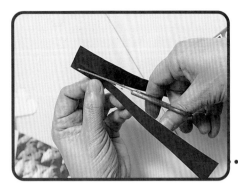

7 花葉以一長方形紙折出對角線後剪開。

8 折其中心線處黏在鐵絲上，再修剪掉多餘的葉面。

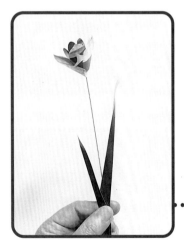

9 完成的環保再生花。

OK! 不輸給買來的人造花吧！

不退休 的環保奶奶

在主婦聯盟擔任十二年的義工，
被孩子們暱稱為「環保奶奶」的黃月嬌，
笑容裡總是透著純真與童稚，
是這顆新鮮有意願學習的心，
讓她不斷創作出新的環保素材與成品，
讓身邊的每一個人，
都分享到這份難以取代的喜悅。

回憶起當初踏入環保行列的因緣，主婦聯盟的元老級人物黃月嬌，不禁感到好笑。當年因為孩子如同小鳥羽翼豐潤、躍欲展翅翱翔，讓她心頭感到相當惶然。所幸幾經思索後，體會到唯有豐富自己的生活內容，肯定自我價值，才能不虛度歲月。

於是這位面對空巢期的母親，開始走出過往生活的重心——家庭與孩子。

也因為這樣的覺醒，她開始積極參與環保工作，而其中的重大契機，則是大半輩子待在家庭中的黃月嬌發現，原來環保與生活的食、衣、住、行是如此的環環相扣。從此她毅然投入環保義工的工作，並以「專業主婦」期許自己，以此不斷拓展學習空間。

窗明几淨的小偏方

在眾多的環保領域中，黃月嬌最先的下手處是清潔環保，因為年輕時曾從事護理工作，所以對清潔保健的觀念最重視；再加上原本過的就是愛好整潔，崇尚簡樸自然的生活，所以一接觸到環保的概念，就有一種親切感。

事實上，如果走訪她的家，從樓梯間的整齊清爽，乃至進入她所住的寓所，那一路而來的窗明几淨空間，就讓人感受到這部份的特質。

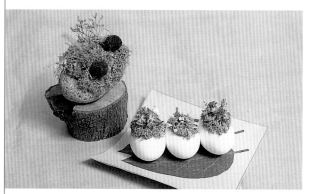

▲同樣是以蛋為創作質材，相較之下，黃月嬌的創意就細緻豐富得多。

此外，黃月嬌從不用對人體有潛伏性危害的清潔劑，只用對環境不會造成污染的肥皂。另外，她也嘗試出許多便宜又好用的家務小偏方，例如白醋、蛋白、小蘇打都是家務中可以立大功的小兵。

說起這個，黃月嬌忍不住稱讚白醋的妙用無

窮：例如加水可以擦拭玻璃，加小蘇打可以通排水管，加鹽泡上一夜就能輕鬆去除不鏽鋼茶壺內的沈澱物，而只要加熱水就能刷除茶壺表層燻黑的污垢等等。

另外，她也建議大家用茶壺燒開水時，煮沸後應先把蓋子打開，以中火續煮七、八分鐘，這個動作就可讓淨水廠添加消毒的氯氣蒸發掉。

除了這些把環保生活化的基本動作，黃月嬌在主婦聯盟將近十二個年頭裡，也曾到幼稚園、學校、松年大學、社區、公司行號等處，宣導環保觀念，藉著一堂又一堂的環保講座，示範再生紙、天然蟑螂藥、簡易濾水器、廢油肥皂等的實物製作。

也就在這個過程

中，她慢慢從學習中摸索成長，自工作中體會付出的快樂，她欣然地說道，其實當中自己收穫最多，更節省下許多多餘的消費。例如本來自己拿來做為天然洗碗精的「黃豆渣粉」，因商人們以純黃豆粉大量替代，除了成本增加、環保原意盡失，純黃豆粉甚至會造成河川優氧化；而瞭解到這些問題後，她便改用「茶籽粉」來代替，便宜又好洗。

透過日文打開另一片天

而過往生活中的經驗，也成為黃月嬌做環保的一大利器。她回憶道，由於日據時代曾經接受日本教育，婚前在醫院工作與老醫生們也大多以日文交談，因此專職主婦期間也因熟悉日文而經常自修，所以開始推廣環保時，黃月嬌也透過閱讀、翻譯日文書籍雜誌，獲得不少寶貴的資訊。

▲原本要汰換掉的燈罩，黃月嬌靈機一動，將其翻轉過來，成為穠纖合度的花器。

▲有縫紉女紅基礎的黃月嬌，所製作出的東西，就是多了一份精巧。同樣的日常小杯墊，也因為在色彩上用心思，而增加了質感。

長期閱讀日文書刊之下，除了幫忙主婦聯盟翻譯、撰寫專欄外，黃月嬌還從愛看的NHK日本節目中得知環境賀爾蒙、基因操作食品等新的訊息。黃月嬌深知「他山之石可以攻錯」，但落實終需本土化，才不會徒具型式。

因此當她閱讀到日本刊物報導，京阪居民「美化琵琶湖運動」愛護鄉土的精神後，便開啟了與朋友策劃「景美溪清流計劃」活動，帶文山區家家社區的中、小學生進行景美溪水質調查「生物指標」的工作。這些都是她當初涉獵日文不曾想過的好處。

也由於這樣的機緣，她發現到社區居民的結合力量相當龐大，因此往後便積極透過社區的力量推動環保。1994年到1996年間，她參與環保署及北縣環保局的考核工作。爾後開始在小學、國中開設「環保DIY」課程，並擔任環保署與國語日報合辦的「全國學生童玩DIY」比賽的評審委員。在學校裡，祖母級的她也因為這些課程，而成為孩子們口中的「環保奶奶」。

在這個過程中，黃月嬌認為，能透過不同的課程表、不同的新教材促使自己研發新的環保概念與產品，並藉此參與社會、回饋社會，為環境服務，著實是她這個已經邁入老年的人難以想像的，而在這樣的時刻還能做出自己覺得該做的事，也實在是一種幸福。說到這裡，黃月嬌笑得更燦爛了，她描繪幼稚園的孩子抱著她的腿、拉著她的手喊環保奶奶的情境，讓人也感受到她的喜悅。

環保奶奶開發新產品

談到孩子，環保奶奶的話題就多了，她回憶道，曾經有一位她指導過的小朋友，將喝完的利

樂包飲料內層撕下，作成「銀」色信封寄給澳洲的小朋友，沒想到對方竟也如此炮製的響應起來。

事實上，在這些與小朋友互動的過程中，她也深刻體會到環保其實涵蓋了德、智、體、群、美等五育，甚至應該內化為一種生活態度和生活美學，人與環境也要有倫理觀念。環保即教育、教育就是生活，要推廣環保唯有向下紮根、從小教育才是根本。

她甚且謙虛的說，在二十多年的家務操作中，她自認智慧不足，但勤快有餘；也始終相信勤能補拙，因此對於實踐環保，並落實理念於日常生活中，是她最能發揮的領域。

而隨著環保奶奶年齡的增長，黃月嬌笑說一定要繼續開發，多動腦，才不會得老人癡呆症。因著這樣的想法，她最近還研究出直接將鮮花、乾燥劑擺進細口瓶中乾燥的「瓶花中」，她笑說，還在實驗階段，不過成果如何並不是那麼重要，重點是要勇敢嘗試。

往後她甚至還想再充實拼布方面的技巧，最好能夠設計成套義賣，並另設銀行專戶，將其所得全數捐獻給慈善團體。說起這個心願，黃月嬌表示，這其實是仿傚一位祖母級日本女作家結繩義賣的故事而想出來的點子。

至於未來的歲月，黃月嬌更期許自己，只要健康狀況允許，必定會繼續堅持做一位銀髮族的環保尖兵。

事實上，對黃月嬌而言，目前的心境大概可以算得上是「鳥巢雖空猶有餘溫」。因為每一天她都走在自我實現的道路上，隨時不忘撒播綠色種籽，影響周遭親友盡量少污染；每天做一點點，擁抱自然、自在感覺的生活，她的感受是踏實而愉悅的。

▶ 用舊衣物所做的帽子與背包，已不知受到了多少人的青睞，礙於只有一雙手，黃月嬌還是鼓勵大家：「心動不如自己行動！」

載滿溫馨的親情相框

黃月嬌在創作的過程中，最快樂的事，莫過於是身邊的親人可以享受到她的創作，她指著相片中的小孫子說：「他頭上的帽子、穿的小花褲，還有坐的小板凳，全都是我做的喔。」哇！能有這樣的奶奶，太酷了！

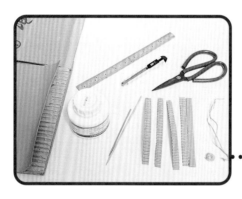

1 準備回收的厚紙箱、厚紙板中間的波浪夾層、裝飾用紙線繩。

2 裁切自己喜歡的相框尺寸兩塊（一塊中間要挖空，以便放照片）。

3 將厚紙板中間的波浪夾層剪下，裁成細條狀，預備做為四周的邊框。

4 邊框寬度與兩張紙板的寬度相同，以便背面可以順利蓋闔。（同時可參考第5圖）

5 內框同樣黏上波浪邊條。

6 捲裝飾線繩。

7 黏好後的半成品。

8 於另一紙板黏上支架。

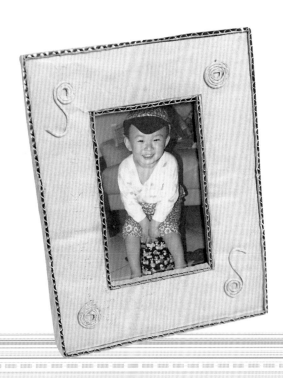

OK! 溫馨自然的親情相框完成了！

許麗芬

朽木 可以雕也

身為家庭主婦，
但對推廣板刻藝術不遺餘力的許麗芬，
在採訪過程中熱情耐心教我們如何操刀，
臨走時堅持要送攝影師一副雕刻刀，
並叮嚀若有任何人想要學習，
都可以打電話給她，
那份念茲在茲的使命感，
的確讓人切切實實地感受到了。

走進位於台北永和市永寧街巷子內的「板刻藝術工作室」，撲鼻而來的是各種天然木質香氣，彷彿置身於森林之中，享受著芬多精的洗禮；觸目所及，卻又像極了在高雅的藝術品店內，牆上懸掛著一塊塊禪意盎然的木板，上面刻著引人深思而富人生哲理的字句。

◀ 學佛的許麗芬，也將佛法應用在板刻的學習過程中。

環保板刻班

這間工作室的主人是一位家庭主婦，名叫許麗芬。四年前板刻書法名師趙天池以七十七高齡推廣板刻藝術，在永和國小成立環保板刻班時，許麗芬就是該班的班長。如今這個環保板刻班由許麗芬負責，繼續推動這項環保藝術，其特色就是所用的木材，全部都是從路旁廢棄的家具中撿拾而來，從年節大掃除要交給區公所清運的垃圾堆中，到汰換舊桌椅的學校教室都可以找到合適的材料。

說起板刻藝術，就不得不提起最早推動者趙天池。從林務局退休的趙天池，對木頭原就有一份濃厚的感情，所以當他看到富裕的台灣民眾到處丟棄木製的家具，心中即為那些「良材」深感不捨。於是結合本身書法與雕刻的功夫，積極推廣板刻藝術，希望大眾學會之後，能夠善加利用每一塊要遭丟棄的木頭，讓它們起死回生變成有用的東西，甚至是藝術品。

許麗芬和幾位同學感受到老師的這份熱誠與願心，於是創立「中華民國板刻學會」，繼承師志

奔波於各機關團體積極推廣板刻藝術。隨著板刻藝術的推廣，許麗芬的生命從此有了很大的轉變，原本孩子氣、易怒的性情轉為時時反躬自省；從處處替先生、孩子煩心的家庭主婦一躍成為廣結善緣的菩薩。

推動板刻藝術之初，許麗芬也碰到一些阻礙，例如家人原本反對她從事這項工作，認為一個女人家不應該整日與垃圾堆中又重又髒的木頭為伍，何況板刻時所使用的刻刀、木板等工具，總是給人硬梆梆的感覺。但是許麗芬卻在這一片生冷的環境中，投入了無數的精力與無比的熱情，終於改變家人的看法，並給予全力的支持鼓勵。

從拿毛筆學起

在學習的過程中，完全不懂書法的她，首先必須從拿毛筆的姿勢開始學起，接著學習使用板刻中最重要的工具——斜刀和平刀，接著再練習雕刻、磨砂紙、上漆直到成品完成。一連串的學習過程，許麗芬看到一塊塊廢木材變為一件件的藝術品，讓她感到前所未有的快樂。

然而，在這段的學習過程中，「學佛」才是她真正創作的力量。許麗芬以感性的語氣說：「接觸佛法後，才驚覺世間竟然有那麼好的道理，以及令人如此讚嘆的法語。」而這些佛法就是她創作的資糧，她總是在心中記著相應的偈子，找出相襯的木板，然後將偈子寫在木板上，以專注的心一刀一刀地雕刻著。

她表示，每雕刻一個字大約需要一柱香的時

鋤禾日當午

汗滴禾下土

誰知盤中飧

粒粒皆辛苦

間，雖然沒有用什麼特別的方法修行，卻會在雕刻時盡量保持一顆輕鬆又專注的心，甚至有時她會隨著佛號聲下刀。一位朋友知道她與修行融合的創作過程，稱讚她是「在興趣中生活，在生活中修行，在修行中休閒，在休閒中不離環保精神」。

以板刻法語調解習氣

許麗芬說，將雕刻的法語、偈子掛在牆上，只要抬頭看就可以時刻提醒自己，而能以這些充滿智慧、慈悲的法語來調解自己的習氣，也是當初學板刻所想不到的收穫。

看見一件件精美的藝術品出爐，以及感受到許

麗芬個性的改變，家人除了不再反對她從事板刻藝術的推廣，讀小學的孩子也和她一起創作之外，連先生也認同她的理念與作品，她笑著說：「有時候我移動了送給他的作品時，他還會不高興呢！」

學習板刻至今已有三、四年，對於這項只需要兩把刀、一支毛筆和一塊回收的木頭就可以創作的藝術，許麗芬有份難以割捨的感情。對她而言，板刻除了是修行的功課之外，在日常生活中，它也扮演著重要的角色。

孩子題字媽媽雕刻

她認為板刻藝術最適合親子一起創作，「小孩

▲法語透過板刻的呈現，更能凸顯引人深思的力量。

子心性純真，寫起毛筆字樸素簡單，別有一番風味。」所以她會經常請她的孩子題字，再由她來進行雕刻，這樣的作品會呈現出特殊的意義。她說：「任何一件藝術作品都可以用錢買得到，但是由親情合作出來的作品是無價的，甚至可以當傳家之寶。」基於這個理由，許麗芬家中藏著許多她和小孩間合作的傳家之寶呢！

另外，每遇到親友的喜慶節日時，許麗芬總是會精心挑選一塊具「喜氣洋洋」的木板，寫上祝福的話，再將它雕刻出來。雖然這種禮物的製作曠日費時，但是在雕刻時，心中總是祝福著對方，所以這件禮物也就顯得格外珍貴了。

許麗芬進一步表示說，學會板刻，好處絕對不只這些。舉凡皮包上的裝飾、鑰匙圈、木質梳子、禮餅盒等等，只要是木頭做的，都可以加上自己的創意，隨意揮灑。就有一位父親為孩子刻 Hello Kitty 的字樣；也有一位從事裁縫工作的先生，刻了一塊「修改衣服，請上二樓」的招牌，放在家中樓下以招攬客人。就連台北市社教館輔導組的招牌，也是許麗芬答應朋友幫忙雕刻的。

▶懂得靈活應用，就能打破板刻的平面印象，而活潑起來。

許麗芬目前是「中華民國板刻學會」在永和地區的分會長，現在的她致力於推廣的工作，除了在永和國小教授外，也在社教館開課。「這些課程都是免費的。」許麗芬說：「板刻學會這麼積極推廣，無非是想把這項藝術不斷地傳承下去，希望可以做到藝術普及化的目標。」

一個平凡的願望由許麗芬口中說出，我們卻可深切感受到一份傳承文化的願心，和推動環保理念的菩薩心腸。

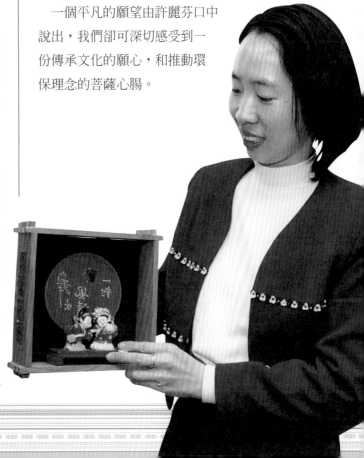

私房寶 以板刻培養好性情

現代人不僅大人們成天喊忙，就連孩子們學習的耐性也開始減低，一切以快速、效率為訴求的前提下，每個人都很難得有機會和自己好好相處。

許麗芬觀察到青少年剛開始學習板刻時，很難安靜下來，也有些同學可能因為內在壓力太大，板刻的題材怪誕不羈，像是骷髏頭，或是一些難登大雅的畫面也會偶一出現，但溫和的許麗芬並沒有硬性阻止，反而認為那也是孩子們發洩苦悶的一種管道，當他們發洩夠了，內在較平衡時，一旦進入情況，每個人就都能享受那份一刻一腳印的樂趣。

而板刻也不像人們所想像的，必須寫得一手好書法，才能將作品示人。常有學生對自己的字不好看而有心理壓力，許麗芬會鼓勵孩子們，每個人的字體風格不一，沒有好壞可言，練習到最後，人人都可以拿捏到屬於自己的味道，而非關字體的美醜。

「慢工出細活」這句老話，應用在板刻上可說是十分貼切，然而從許麗芬的親身經驗裡，讓人也分享了她轉變的喜悅，所以，你也可以試著用板刻，慢慢地刻出自己的好心情。

材 料
●雕刻刀
●廢木塊

1 板刻所需要的素材十分單純，雕刻刀、廢木塊，生活中垂手可得。

2 正確的拿刀方法：中指貼近刀片，才不會因划刀而割到自己。

3 板刻的基本工具：一隻尖刀、一隻平刀。

4 先用尖刀劃出字的外形，然後用平刀在字形內，逐步刻出粒子。這種方式刻出來的層次感，不同於機器的平整痕跡，更有「人」的味道。

OK! 換你來刻刻看！

part 3

打造 廢物 新樂園

part **3**

也許，生活中充滿了你認為理所當然的「廢物」，

但如果肯用點心，感受、思考一下的時候，

便會發現它們其實不是廢物，

問題在於自己不懂得運用的方法，

像是舊家具拆卸下來的木頭、零星的小鐵件、舊衣物、廢紙張，

都可以再生為任勞任怨的家居用品，

並且美麗耐用不輸於買來的。

下次，當又要丟掉以為用不上的東西時，

換一個視野看待它，

你一定也可以創造出廢物的傳奇！

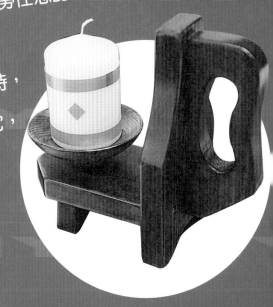

馬丁

木頭 魔法師

俐落的身手、簡短清楚的話語，
來自瑞士的馬丁，
整個人似乎都在傳達一種工作態度，
這樣的節奏讓人有些跟不上。
但當看到他在自己開的工廠中，
對著名叫 "Trouble" 的狗叨叨唸唸時，
心中不禁莞爾，這一幅溫柔的畫面，
很像是欣賞馬丁作品時的感覺。

「天啊！居然是檜木！」十幾年前馬丁在台北的一隅，發現一組由珍貴的台灣檜木做成的家具，被當成垃圾丟棄在路旁的垃圾堆中，不禁發出感慨的驚嘆。

從小生長在瑞士的馬丁，一般的日常生活用品，都是先從住家附近尋找材料，再透過切割與敲打，想辦法自己加工做出來。這樣的習慣除了養成他獨立自主的生活方式外，也造就了馬丁一身好手藝。

需要就自己動手做

提起小時候的生活經驗，他忍不住露出自信的笑容說：「就算是需要一張桌子什麼的，也是自己找材料自己做，所以年輕時候我連水電、木工、鑽刻都學過。」

因此當他看到台灣檜木被當成垃圾丟棄，不禁有一種受到震驚的感歎。馬丁強調道：「這麼珍貴的東西，只是因為有些舊就丟掉，真是太可惜了。」所以從小訓練出來的生活經驗，馬上讓他聯想到應該如何再次利用，而不是輕易丟棄這麼好的物資。

這樣子的感觸，成了馬丁——這個曾經走過世界各地，四海為家的瑞士男孩，如今在台灣成家立業的契機。

話說二十年前的馬丁，一心想到世界各地旅行，當時他的足跡遍及澳大利亞、紐西蘭、菲律賓等地，而台灣則只是他世界之旅中的一小點而已。「因為當初朋友幫我報名師大語言中心，讓我去學中文，我才決定多留在台灣一些時間的。」馬丁回想十多年前的往事，臉上忍不住露出一抹微笑。後來因為雙親在瑞士出車禍往生，加上在台灣遇著了他現在的妻子，最後這位玩遍東半球的男孩才毅然地決定在台灣定居。「這就是中國人所說的緣份吧！」馬丁帶著一點靦腆說著。

決定定居台灣之前，馬丁曾到大陸一家工廠擔任監工，在這段時間，目睹到大陸工廠自加拿大進口的大型木頭，「大到連機器都沒有辦法切割，是由工人在兩邊一左一右地拉著大型鋸子，慢慢地鋸到機器可以切割的大小，才送給機器處

理的。」「但結果呢？」他聳一聳肩，無奈地說：「這些木頭做成的飾品，在過了時令之後，人們就把它們丟到垃圾堆，等到明年過節時，才再來買新的。」

「這不是我要的，」馬丁意志篤定地說道：「我要做的是可以留在我生命或是別人生命中很久很久的東西。」

離開大陸工廠，馬丁回到台灣來。當時他有個開工廠的朋友，買了很多大型機器，而裝機器的木台，是由許多堅實木材結合做成。機器送達工廠後，那些木材「理所當然」是被丟棄了。馬丁知道後，自然又是感歎不斷：「這些木頭還那麼好，這樣就丟掉，真是太可惜了！」於是他收拾起那些木材，利用朋友留下來的工具，開始動手給予那些遭人丟棄的木頭新的生命，擦擦磨磨、敲敲打打，做出許多有用的家具和創意型的飾品；馬丁的環保生活就從這裡正式開展開。

醫治破舊家具

後來馬丁發現，在垃圾堆中時常可以找到許多被丟棄的木製家具，甚至有許多還是由珍貴木材做成的，所以只要一發現「新資源」，他馬上開著自己那部二手發財車，不辭老遠地把木材載回來，再重新把它們給改造一番。許多衣櫥看起來是有點舊，但經過馬丁把它們刨過幾次，再上一層漆就又變成新的了。一張搖搖晃晃的桌子，經由他「妙手回春」，竟又像新桌子一樣的穩固。有些面目全非的家具，又變成另一個新的家具。於是舊房子的樑，變成了一張新的椅子，破舊的書桌變成新的書架……。

▶ 傾斜角度的書架，就是比四平八穩的造型，多出一份說不出的美感。

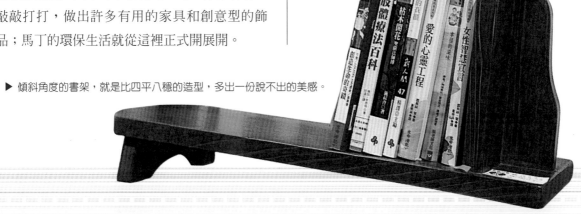

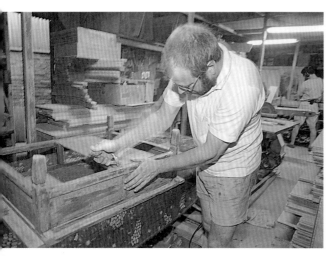
▲工作時的馬丁。

本來馬丁只是愛惜木頭，抱著珍惜資源的心態開始「醫治」那些破舊家具的，但是，他做出來的家具都具有特定的風格，所以開始有人跟他訂做；日後訂做的量增多，馬丁索性買了一些必要的機械，開起工廠來了，不過，雖然有了自己的工廠，有了老闆的樣子，這位藝術家仍然珍惜木頭，把木頭的生命發揮得淋漓盡致。

當初他只是不忍心木頭被拋棄，才開始這項資源再利用的工作，「樹木要長到可以做家具的大小，得花多少年啊！」馬丁感歎著：「可是大家都不愛惜，都隨便丟掉。」只憑著一股熱勁，當初他開始這一行時，也覺得辛苦，「畢竟，經濟上的困難也需要考慮。」於是，這位木頭工藝家非常努力工作，從早上清晨開始一直忙到晚上十一、二點，如此日復一日。他伸出手臂，張開手掌說：「這一年來，我休息的日子可以用這隻手的手指頭算得出來。」

在工廠中，時常可以見到馬丁認真地在工作，那種專注而又誠懇的眼神，伴隨著工廠內飛揚的木屑，顯露出一種藝術家給人的專注感動。

做家具剩餘的小木塊，他便找時間把他們做成各式各樣的小飾品，「從小我就喜歡創造東西，把玩具分解開來，再組合成另一種風貌，」他笑著說：「這些小木頭，可以按照我的靈感來創造它們。」而在工廠的角落，堆放著一包一包的木屑，那幾包木屑可不是要丟掉的，時常有位阿婆會來拿走木屑，當菜園的堆肥。感覺上，在馬丁的木頭工廠裡，是沒有一絲絲的木材會被浪費掉的。

最讓人感動的，是馬丁將再也不能利用的破木條，開車送往新竹給賽夏族的朋友燒開水。「他們習慣砍伐松樹來燒開水，我覺得一把火就把十幾二十年的樹木給燒了，實在很可惜！而且他們蠻照顧我的，我就把這木條送給他們了。」馬丁說明道。

雖然馬丁的工廠已開始購買新木材來做材料，但是環顧四周，仍有舊家具的影子，只要是在馬丁工作的空檔，那些老東西可是隨時都準備再度迸發出生命的火花。

可以用上一百年

他的作品不管是由舊家具或是新木材做的，都有一份堅持在，「我做的東西一定可以用上六十年或一百年，我要未來的子孫也用得到、看得到我做的東西。」「這些家具會是歷史的見證。」馬丁對自己的作品一直有著這麼高的期許。看起來像極了是一位魔法師，把木頭的生命，無限地延展開來。

自從經營這一行以來，已經快二十年了，雖然家具店的營運時好時壞，但這位木頭魔法師仍不改初衷，繼續切著一塊塊的木頭，做出一組一組的家具。「我只要到朋友家，看到我的創作被使用著，想著我的作品會被使用一百年，就會有一種幸福的感覺。」他微笑地說。

這就是馬丁。為了延續木頭的生命和價值，花上自己大半輩子的生命，無怨無尤，而且樂在其中。

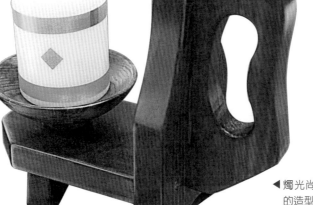

◀燭光尚未點燃，就已經從燭台的造型感受到一股溫暖。

私房寶 木頭舞台秀

　　曾經聽過這樣的比喻：一個裁縫寧願做件全新的衣服，勝過去改一件衣服，因為修改的是別人的東西，瑣碎、麻煩，創作是自己的事，完整又享受了自我。

　　不過，馬丁卻得常常改造舊家具，如果不改造的話，一來很可惜，會無用武之地，二來不忍心，因為有的真的是上好的質材。

　　所以這位木頭魔術師，把小時候毫不起眼的課桌椅，搖身一變成為具有歐洲風的古典立櫃，還有美麗的花窗台；阿婆時代的碗櫥，則演化成飄著書香的書櫃；古早時線條稍嫌笨重的餐桌，加上了線條式的踏面、抽屜，就成了雅致的電腦桌。當看到鍵盤從沉穩的木質撐托拉出，而觸感又是如此細緻時，腦中的芬多精也自然地增加了！

　　改造家具需要對質材本身有更精確的掌握，才能勝任，馬丁說很多老師傅技術很棒，但他們僅是對家具的構造了解，但對木材本身運作時的原理，卻知其然，不知其所以然。改造的靈感又是從何而來呢？應該是從對木頭的情感而來吧！

▶ 木製的燭台，能替生活空間增添一絲溫暖古典的氣息！

▼馬丁最擅長的便是將老東西，賦予新精神。

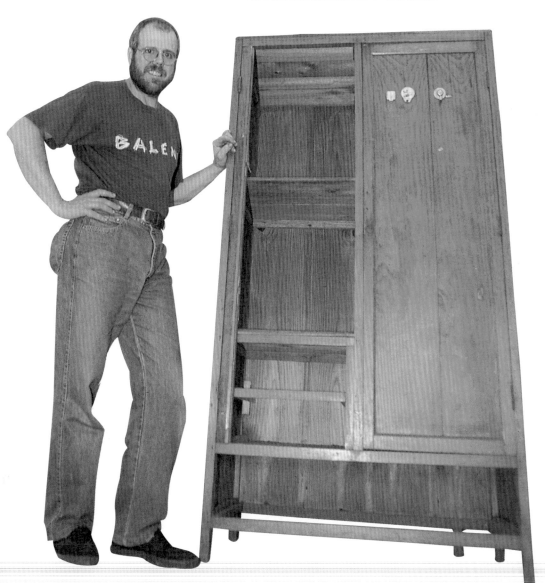

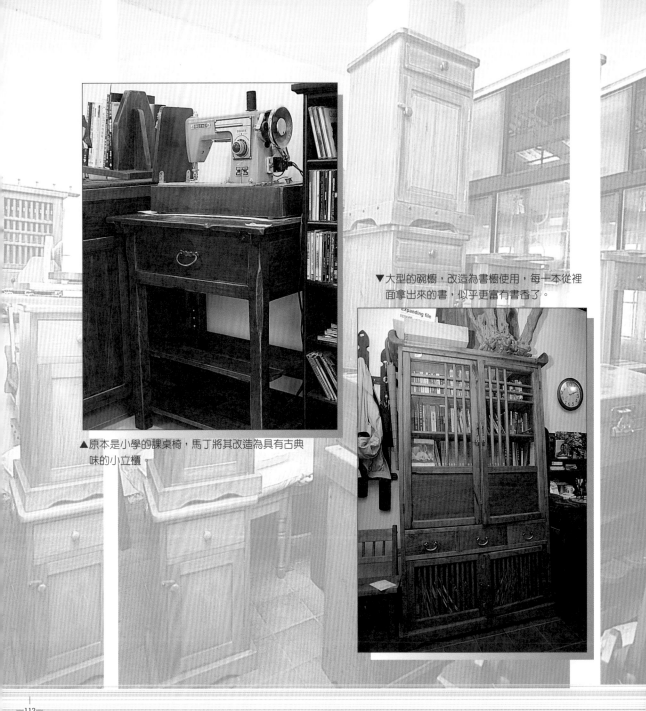

▼大型的碗櫥，改造為書櫥使用，每一本從裡面拿出來的書，似乎更富有書香了。

▲原本是小學的課桌椅，馬丁將其改造為具有古典味的小立櫃。

邱贏洲
小小 鐵巨人

偶像是李小龍，強調別人說他像反町隆史的邱贏洲，
以年紀輕輕的二十八歲，
就奪得第一屆全國「焊接協會」金屬創作比賽金牌獎，
其得獎作品「螺絲演唱會」，除了創意讓眾人讚嘆之外，
另一個讓人驚訝的理由是，全組作品所用的材料，
都是利用垃圾堆中撿來的鐵片、螺絲和其他的廢棄物組裝而成。

這位金牌得主的創作萌芽於學生時代，當時邱贏洲還是個二專生。有一天，學校主辦一場創作博覽會，每個班級都要負責一個主題。但是，他們班上的同學卻一直拿不出主意，進度更是嚴重落後。最後邱贏洲提出了一個創意構想：他利用一具故障的鑽孔機做成一架飛機，又拿一支壞掉的打氣筒做成一副機器人的手腳。這個使用廢棄物創作的作品，果然贏得評審老師的青睞。這項創舉不只使他學期成績順利過關，而且還埋下了日後利用廢鐵器創作的種子。

自己會做就不需羨慕

而激勵邱贏洲做焊接藝術的一次因緣，是去年初，他和朋友到高雄一家百貨公司參觀德國藝術大師修茲焊接的作品展覽，觀賞時他發現修茲的創作和自己的構想有異曲同工之妙，於是忍不住伸手去玩賞作品。這時傳來百貨公司小姐冷眼的提醒：「這東西很貴耶，弄壞了可是要賠錢的。」年輕的邱贏洲心想：「這種東西我也可以做的出來，以後就不需要再羨慕他人了。」於是，跟隨著修茲的創作腳步，邱贏洲開始了他的焊接藝術。

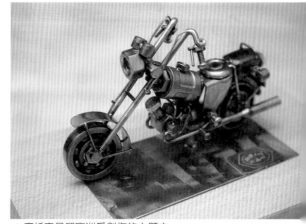

▲摩托車是邱贏洲愛創作的主題之一。

剛開始從事創作的邱贏洲，必須得克服一些難關。美工科畢業的他，焊接的技巧不是問題，只是，材料要去哪裡找呢？正當他頭痛之際，赫然發現公司有一大堆被丟棄的鐵器。於是經過管理員的許可，邱贏洲終於解決了材料的問題。後來每碰到材料不足時，他就會和表哥二人一同到垃圾堆裡去找。「垃圾堆中雖髒髒臭臭的，裡面可藏著豐富的資源呢！有些東西被拿去丟掉，實在非常可惜。」「有時候找到一些莫名其妙的材料時，也會觸發我的靈感。」邱贏洲說著，透露出他靈活思考的一面。

他創作第一件作品時，便遇到很大的難關，邱贏洲回憶說：「我第一件作品是摩托車，不知道為什麼一直做不出來。那時心裡面真的很想放

棄。」但是,憑著一股不認輸的精神,讓他在連續工作第十五個小時後完成了第一份創作。「那種喜悅,我真的沒有辦法去形容。」這位小小藝術家說著,臉上還透露著當初的喜悅與歡欣。

等到後來創作漸入佳境,第二台摩托車只用了十二個小時就完成,第三台摩托車更縮減到六個小時。「創造所需的時間愈來愈少,而產品卻是愈來愈精緻。」邱贏洲說:「這種進步,讓我更有勇氣不斷地去努力耕耘。」

廢鐵王國

邱贏洲接著分享他創作的歷程:「我做焊接的工作,實在非常有趣,剛開始時,對於產品的印象很模糊,那時我會一直在材料上面找靈感。」直到「作品完成三分之二的時候是最快的。因為那時,我可以想像作品的樣子,也可以想著要送給哪一位朋友,以及送給他時要講什麼話。我更可以想像這位朋友拿到這份禮物時的喜悅表情。」從邱贏洲的談話中,可以看到一顆赤子之心如何表達心中的願望和滿足。依循著這種精神,一件件創作成品跟著誕生:腳踏車的車輪,

搖身一變成了兒童玩具的摩天輪;毫不起眼的螺絲釘,在他的焊接技術下,也變成了形象生動的人物,及一條栩栩如生的中國龍。

▶ 邱贏州強調自己的創作,不但可以欣賞,也可以把玩。

在這短短的幾個月裡，邱贏洲完成了不少的作品，除了上述的作品之外，他還做過一組合唱團，裡面有貝斯手、吉他手、歌手；也做過一組「兒童遊樂園」，包括各式的遊樂設施，還有火車、汽車、機器人、飛機等等，每個作品都有各自的形象，不同的神韻。邱贏洲滿意地說：「我做出來的東西不但可以欣賞，而且還可以把玩。」

希望開間DIY工作室

兩年前，邱贏洲參加了第一屆全國「焊接協會」金屬創作比賽，並且得到金牌獎的殊榮。這個獎牌給他精神上莫大的鼓勵，他知道自己的努力受到裁判們的認同。邱媽媽也笑著說：「看他每天在螺絲堆、鐵片堆裡摸來摸去，想不到就這樣摸出一面金牌咧！」

但是這位環保藝術家並不以此為滿足。他收起笑容，認真

地說道：「在創作方面，我想朝藝術的方向走，像朱銘的『太極拳』系列一樣，創造出『很有想像空間』的焊接藝術品。」

而在未來事業上，邱贏洲也架構出一幅遠景，「當然，我希望能開一間DIY工作室，未來製作的材料不僅僅是鐵器，還想要擴大範圍到塑膠、保利龍、木材等，希望可以創作出不同風味、各具特色的作品。」眼前的這位環保藝術家，充滿信心地說著。

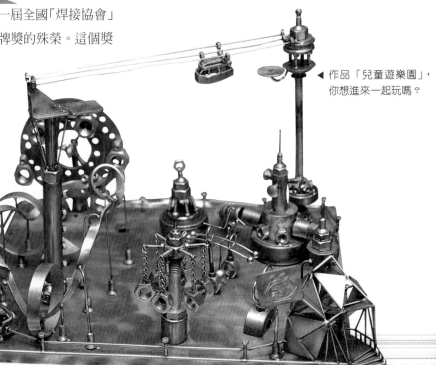

◀ 作品「兒童遊樂園」，你想進來一起玩嗎？

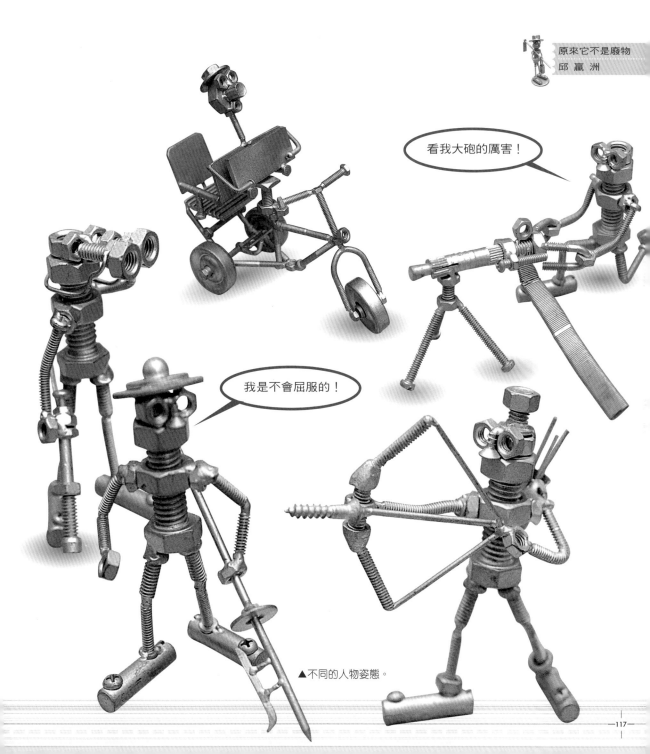

看我大砲的厲害！

我是不會屈服的！

▲不同的人物姿態。

很Special的螺絲米老鼠

狄斯耐樂園裡有數不清不同造型的米老鼠，但他們萬萬想不到，會有螺絲米老鼠吧？！自己動手DIY就有這種好處，你的作品永遠是全世界獨一無二的，這也是DIY的魅力所在。來吧！動動手也動動腦吧！

1 如圖中所示，不一定非要一模一樣，可找外型構造相似的小零件亦可。

2 小型的電焊棒即可。

3 依序將頭部、身體逐步地焊接上去。

4 再將手臂接上。

OK! 完成了！

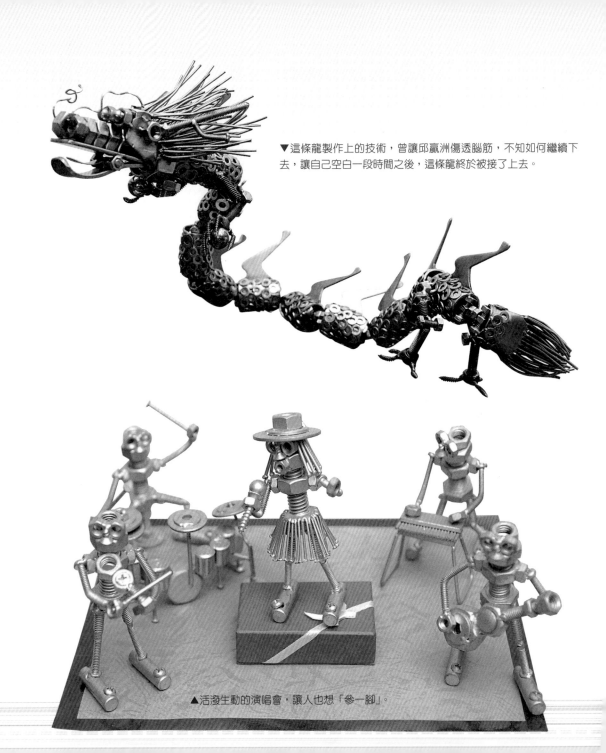

▼這條龍製作上的技術，曾讓邱贏洲傷透腦筋，不知如何繼續下去，讓自己空白一段時間之後，這條龍終於被接了上去。

▲活潑生動的演唱會，讓人也想「參一腳」。

玩布 的人

從事布花設計的楊文如，
笑容永遠是那麼燦爛的指著廢布堆說，
有些是大得可以做件衣服，有的小到只有指頭大。
但不論大布小布，
到了楊文如的手中，
都可以變成一件件美麗有生命的作品。
而她一邊談話，
一邊也始終沒停過那雙捏著針線的手。

台北有一個充滿古意的老街頭迪化街，迪化街的入口處，有一個買布人必到的市集——永樂市場。永樂市場不但麇集了各式各樣的布店，周邊更四處林立著老字號的布行。

只送不賣！

而楊文如那與眾不同的工作室，就開在這些令人眼花撩亂的布料堆裡。這家工作室與別的布店有個最大的不同，別人家的店擺著要錢的料子，她店裡陳列的「產品」，卻是一些別人不要的碎布料拼製而成的背包、錢包、靠枕等。每當路過的人被那些美麗而獨特的圖案吸引而駐足，並打算向她購買時，她卻笑著說：「只送不賣！」

楊文如的店，雖然位處幽暗的一角，但店裡精緻可愛的拼布作品，卻總讓人眼睛一亮。靠著微弱光線專注工作的楊文如，頂著一個清湯掛麵式的學生頭，黑白相間的頭髮，彷彿經過挑染般，而笑起來像卡通裡的櫻桃小丸子一樣可愛的表情，更讓人對這一家有趣的小店側目。

這家狹小的店裡，地上堆放著一大包一大包的

▲談話的過程中，楊文如始終沒停過那雙捏著針線的手。

碎布料，都是楊文如從附近布店收集來的廢布。她指著廢布介紹著，有些是大得可以做衣服，有的小到只有指頭大，但卻難不倒她，反而信心滿滿地說：「也能再利用。」玩布玩慣了的楊文如，一邊談話一邊始終沒停過那雙捏著針線的手。

以設計布料花樣為主業的楊文如，雖與布關係密切，卻從來不曾學習過縫紉。但是當她發現布店隨手丟棄的一大包一大包裁剩的布料，明明還可以再加以充分利用，卻全部都丟到垃圾筒，這

讓一向節省的她不禁心疼起來，尤其是設計布料多年，她早已對布產生了感情。

從一竅不通到裁縫高手

從此以後，只要一看到布店準備把不要的布丟棄，她就趕緊半路攔截，問問對方是否可以把廢布送給她，久而久之，大家都知道她會來拿剩布，這些剩布慢慢也就找到了另一個家。問題是，只是保留剩布而不能充分利用，不也是另一種型式的浪費嗎？何況居住空間有限的楊文如，也沒辦法長期用這種方式「收留」這些碎布。

因此，原本對裁縫一竅不通的楊文如，便下定決心學裁縫。花了不少學費後，楊文如領悟到裁縫的巧妙變化，尤其是時下流行的拼布手藝，還是得靠自己的嘗試和摸索。

所以在嘗試的過程裡，楊文如一面用心學習，一面暗自下了個決定，一旦自己熟練這套技藝，一定要將這些技巧免費傳授給有心學習的人，同時更要倡導大家運用家中廢布來製作拼布，不必專程到布店選布才能擁有新布，而且能達到真正

的DIY「自己動手做」。

撫摸著桌面上各種零零碎碎的布片，楊文如語帶感性地說，這些都是很好搭配的花色，只要用

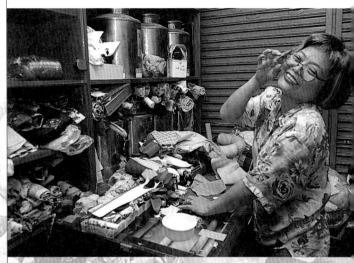

▲在琳瑯滿目的廢布天地中，楊文如忙得不亦樂乎。

心，就可以做得很好。她隨手拿起一串貝殼做的金魚拼布項鍊，開心地說道：「像這樣可愛的項鍊，只要用海邊撿來的一個蚌貝，再用樹脂黏兩片碎布做魚身，加上魚鰭、尾巴與一條紅線，不消幾分鐘就可以完成一個別具巧思的成品了。」

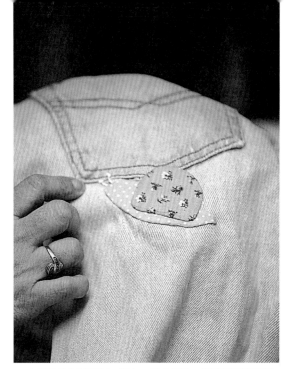
▲女兒的牛仔褲破了，繡上一隻小蝸牛，既特別又可以繼
　續穿，兩全其美！

說到這裡，楊文如有些感慨，她覺得現代人寧可花錢去買個桌墊或椅墊，也不願意用家中剩布或舊衣改裝一下，做出自己獨特的成品，實在很可惜。她並強調，其實自己動手做東西，反而能擁有一種難以取代的成就感。

此外，她還與我們分享了一個特別的心得：「舊布有新布所不及的好處，不但不會縮水，而且也不會引起皮膚敏感。」

聊到興起，楊文如當場示範廢布做成拼布袋的過程，她拿了兩塊廢布在我們眼前晃了晃，就像舞台上的魔術師一樣：「瞧！這麼漂亮的布，丟掉多可惜。」接著手腳俐落地用縫紉機車了布邊，不一會兒，就變出個別緻的拼布錢包。

透過她的介紹，櫃台上的幾個拼布大背包，好似也有了豐富的姿彩。這些拼布背包吸引人的，不只是背包的形狀可愛，還因為它的色彩設計在對比中呈現出整體的協調。專業從事布花設計的楊文如，對於色彩搭配原本就是專家，因此也充分發揮她對色彩敏銳的特質，以獨到的眼光，在整理與挑選廢布的過程中找到極大的樂趣！

不時有逛街的路人走進店來瀏覽，並拿起他們喜歡的產品向她詢價。楊文如卻笑說，店內的背包都是非賣品，是準備用來義賣以贊助慈善團體。但是熱情開朗的她，有時候也會大方地說：

「如果真的很喜歡就帶一個回去吧！」當然，她最歡迎的還是拿一些廢布帶回家自己做的人。

巧手慧心、創意十足的楊文如，也把她的好手藝運用在為孩子縫製衣服。她興沖沖地說，有一回女兒的牛仔褲在臀部破了個洞，正為不能穿而懊惱時，她拿到手上，輕輕鬆鬆就繡了一隻蝸牛，不但遮住了破洞，還因為樣式新鮮別緻，讓女兒感到很拉風呢！

慈母手中的針線情

因為這些經驗，讓楊文如體認到，身為母親不一定要用零用錢或是貴重物品來傳達對孩子的愛，如果能親手做個小香包或是錢袋，也能讓孩子感受到媽媽盡在不言中的關懷。「媽媽做的東西，孩子用到破了、舊了都捨不得丟！」做為一個喜愛女紅的母親，她最快樂的，就是看到孩子享用媽媽「DIY」的效果。

當暮色降臨，楊文如拉下工作室的鐵門，收工回家。走在盡是布店的街道上，她指著地上一袋袋的廢布，一再表示可惜，語氣中充滿了無奈。

傳統風味濃厚的迪化街，隔幾條馬路就是新穎的西門町，服飾店中滿是新奇鬥豔的服裝，這兩者的差別除了繁華與老舊的對比之外，似乎也更突顯楊文如身上，有著現代人難得稀有的惜福心。

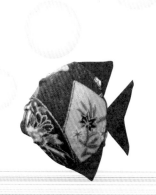
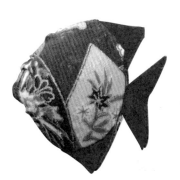
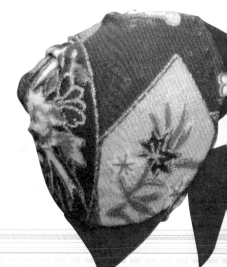

▲靈巧活潑的小魚兒！

隨身提袋輕鬆做

私房寶

　　楊文如很強調拼布的精神，便是在於碎布的利用，時下所流行的拼布做法，往往是買昂貴的新布拼縫，反而與原先的精神背道而馳。所以她表示拼布並不像想像中那麼困難，一開始只要把心理障礙拿掉，就已經具備成為好手的潛力了。

　　再來，不要被坊間精密的拼布技巧給嚇到了，機器做出來的東西雖然有其優點，但是手工中的拙趣與人性，卻是無法取代的。現在我們就一起動手輕鬆做！

材｜料

● 兩塊同樣大小的布
（紅色為裡布、藍色為表布，皆為雙層。）
● 兩條長形布條（提帶用）
● 碎花布　　● 剪刀　　● 針線

1 將兩條長形布條折細後縫合。

2 分別縫在表布的兩邊上。

3 再將裡布與表布併置。

4 於提帶處分別縫合。

5 將表布與裡布分別向左右拉開後
做縫合。

6 但裡布縫合處，須留約 8 公分不
要縫合，以利待會兒的翻面用。

7 翻面。

8 依序將表、裡布拉好。

9 初步的完成。

10 隨性地縫上小碎花布。

OK! 你可以背著輕巧方便的提袋上街了！

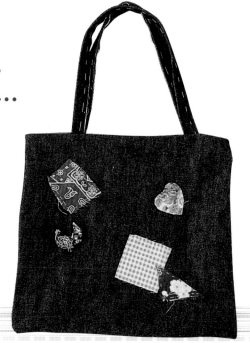

楊賢英

用紙 編故事的人

從一進到楊賢英的家開始，觸目所及，
她的創作幾乎是應用在家中的每一個角落，
就連她身上的圓帽小別針，
竟然也是用果凍殼所做的，
一個有環保女主人持家的空間，
就是不一樣！

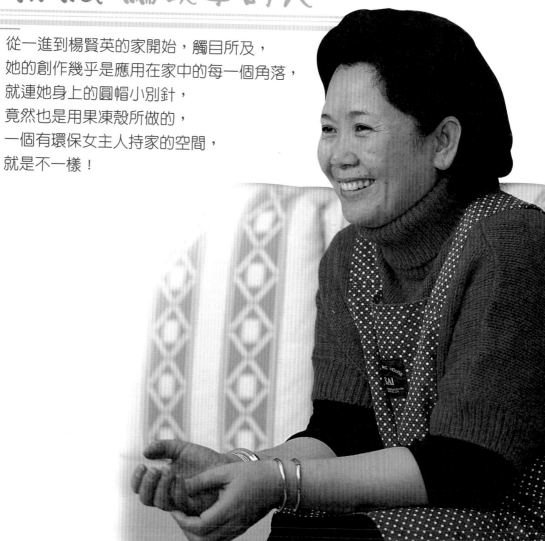

逢 單月份的月底，大家手上都會有一大疊對過獎的發票，通常，沒中的就把它們當垃圾扔掉。然而，楊賢英卻有不同的想法，她會將發票保存下來，經過一段時間的醞釀發想，製作成杯墊、鍋墊等，倘若發票集存很多了，則乾脆做個提籃帶上街。總之，一般人眼中的「廢物」，只要到她手上，就會脫胎換骨似地成為實用的器物，具體地實踐了「化腐朽為神奇」的奧妙。

▲保鮮膜軸心做成的廚具架，讓廚房多了一分輕快與活潑！

說起楊賢英的創作歷程，要回溯到1984年，那時尚是家庭主婦的她，因為孩子開始上幼稚園，為了打發平日家居生活的無聊，開始去學習紙籐工藝編織，並且愈做愈有興味，不到半年時間，就創作出一件「芭比娃娃屋」的紙藝品，拿去日本參加比賽還獲獎，此後她信心大增，開始走上紙藝編織創作之路。

◀傳真紙軸心的另一種妙用：鍋墊。你沒猜到吧？

生性簡樸的楊賢英，平常家居生活中就有惜物愛物的觀念，她漸漸發現一些生活周遭隨手丟棄的垃圾，卻是紙藝創作的最好材料，有時甚至比專門購買的材料還耐用，就看人如何加以創作運用。於是一般人眼中視為廢棄物的垃圾，例如看過的報紙、宣傳單、公司作廢的報表紙、喝過的鋁箔包飲料、用剩的捲筒衛生紙、傳真紙、保鮮膜軸心，還有包裝盒、餅乾盒、蛋糕盒等，在楊賢英看來卻個個是寶，經過她的慧心巧手，一段時日後就搖身一變成了美觀實用的置物籃、手提包與各式各樣的飾品，而且風格獨樹，只此一家，別無分號。

不花錢也能妝點居家風格

走進楊賢英的家，處處可見她的作品分布在房間的角落，充分展露出女主人的居家風格，而當得知這些作品幾乎是不花半毛錢的環保工藝，驚嘆之餘還會加上敬佩。

大門上掛著一個可愛別緻的信箱，門旁立著鞋子造型的傘架，客廳牆邊的飾物櫃擺飾著大大小小的紙甕，裡面可以儲藏銅板、鑰匙或發票；幾個大小不等、造型各異的花瓶、吊籃的紙藤，隨意地擺放在牆角壁上，裡面裝著假花或盆栽，將一室妝點得生氣盎然。其他還有出外攜帶的野餐籃、購物籃、背包，桌上擺放的相框、CD架、面紙盒、燈罩等，無一不是紙藤編織的傑出之作。

除了專長的紙藝作品外，楊賢英後來也嘗試利用其他的廢棄物來改造，例如三、四個鋁箔包飲料空盒就可以做成置放搖控器的架子；空的寶特瓶、沙拉油瓶上方削開，下方挖洞，就可以做成隨手可抽取的塑膠袋外盒；而五、六個傳真紙軸心用麻繩串起，就是堅固耐用的鍋墊；廚房的刀叉、開罐器等若無處置放，可將幾個保鮮膜軸心切半串在一起，再用包裝紙裝飾外觀掛在壁上，這些東西就可歸其位了。

不要創造資源浪費

楊賢英認為國人一向不注重傳統工藝創作推廣，殊為可惜，而環保工藝因所使用的材料大都是利用舊物或廢棄物製作，做出的成品也讓一般人認為難登大雅之堂，所以推廣起來比較困難，因此她認為這是目前亟需導正的觀念。

◀ 紙做的提籃，一樣堅固美麗又耐用。

為此，楊賢英便到各社區、學校積極推廣環保工藝教學，也在電視台開闢教學節目。她認為製作環保工藝，不但可以讓人養成惜物愛物的觀念，並且還可以享受創作過程所帶來的成就感。

不過為了避免以創作為導向，而造成更多資源的浪費，她會特別提醒學生，不要為了收集飲料盒、包裝盒，而特意去買飲料喝，或購買不需要的用品。最好是從日用物品中，充分運用各項物資，或向鄰居、親友，甚至雜貨店老闆收集他們無法處理的廢棄物資，否則就失去了環保的真正意義。

雖然對楊賢英來說，拿起一件廢棄物思索如何改造運用的過程中，最困難的是最初的創意發想，但經過思索、醞釀，讓一件作品從無到有，也會有一份成就感，不但又開發出可以幫助他人重覆利用資源的創意，也讓自己的生活憑添許多趣味，而這也是驅使她十五年來在這個領域中樂此不疲的最大原因。

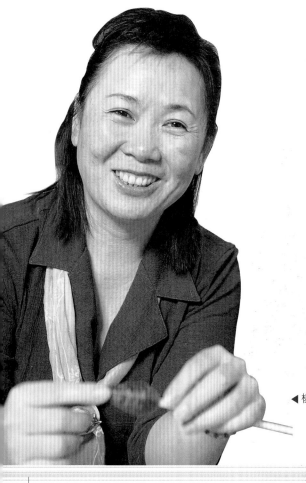

◀ 楊賢英也常常將小飾品的創作戴在身上，做無形中的最佳示範！

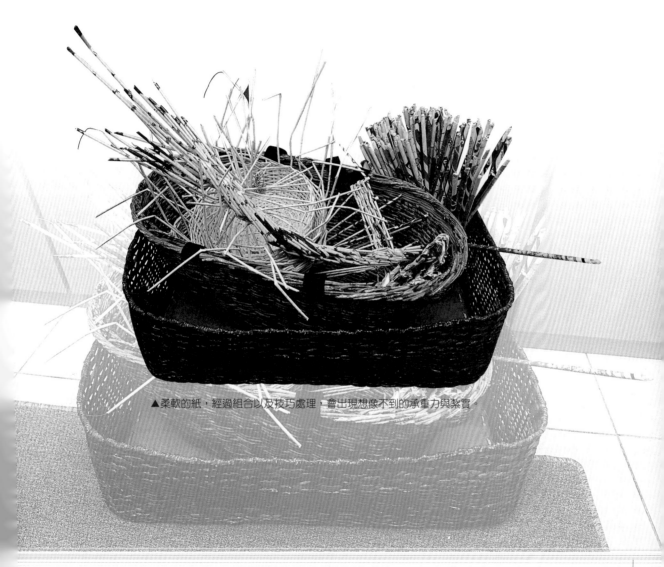

▲柔軟的紙，經過組合以及技巧處理，會出現想像不到的承重力與紮實。

沒中獎可以做杯墊

私房寶

喔喔！這個月的發票又沒有中獎，不要緊，楊賢英教你一個好辦法，可以把沒中獎的發票，做成實用美觀的杯墊，當自己親手做的發票杯墊完成時，那份喜悅和成就感，應該不亞於中獎吧！

材料
●發票 ●色紙
●樹脂

1 每張發票先寬邊對折，然後再折成三等份長條狀。

2 取兩張發票在邊角各塗上樹脂，相黏貼成直角狀。

3 每張發票依序縱橫方向交錯黏貼,最後成一正方形。
. .

4 取色紙裁成寬約三公分、長四十公分長條狀。在杯墊四周邊緣塗上樹脂,色紙取一半寬度繞四周圍黏貼(轉角處反折成九十度)。
. .

OK! 杯墊反面,同樣在四周邊緣塗上樹脂,將另外一半色紙黏貼好,在邊角綴上小飾物,即大功告成。

▲紙花器搭配植物，別有一番柔情。

▲保鮮膜軸心做成的筆筒。

◀沒想到吧？這麼美麗的提籃，其實是用發票做成的。

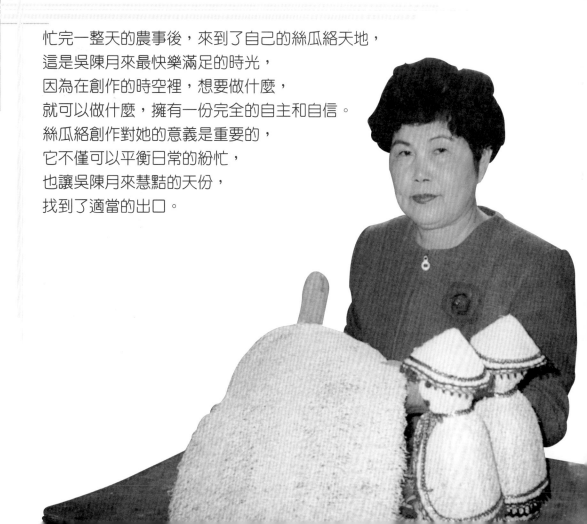

吳陳月來

絲情 化意

忙完一整天的農事後，來到了自己的絲瓜絡天地，
這是吳陳月來最快樂滿足的時光，
因為在創作的時空裡，想要做什麼，
就可以做什麼，擁有一份完全的自主和自信。
絲瓜絡創作對她的意義是重要的，
它不僅可以平衡日常的紛忙，
也讓吳陳月來慧黠的天份，
找到了適當的出口。

在農村地方，農夫們總會在空地上種一些絲瓜。但是這種常見的植物長得非常快，稍不留神就會變成「絲瓜絡」。以前人們總是拿絲瓜絡當茶瓜布，用做清洗的工具；而現在，隨著生活產品的改變，絲瓜只要老化成絲瓜絡，只得在農地裡任自荒蕪。這景象看在吳陳月來的眼裡，心中著實不捨。就是這份不捨的心，讓吳陳月來想再一次發揮絲瓜絡的使用價值，所以她將這些別人看來毫不起眼的廢棄農作物，剪貼成一件件造型生動的藝術品。

絲瓜絡組成的動物園

六十一歲的吳陳月來，年輕時由於興趣而學會了許多女紅的工夫，舉凡剪裁、編織、做衣服、針線等都難不倒她。在她年輕的時代，這本來也是許多婦人都熟悉的本事，但是這些技藝再加上她靈活的創意思考，就形成了讓人讚嘆的創造才華。這項才華表現在她所創作的藝術品身上，讓人見到了普普通通的絲瓜絡，搖身一變成為各種活靈活現的動物。

早在1995年，吳陳月來的作品就已經在高雄市文化中心舉行展覽了；因為那年是農曆的豬年，所以該次的展出以「豬」為主題。欣賞著她的作品，可以感受到豬隻的歡喜、憤怒和調皮，也可以看到母豬撫育著小豬充滿母愛的溫馨畫面。

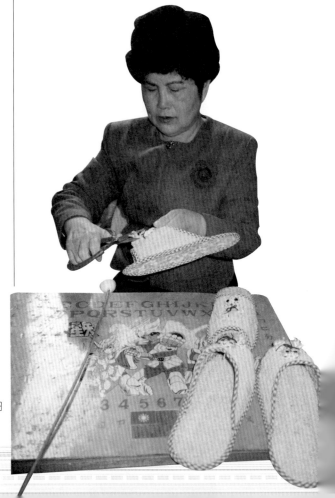

▶ 正在用絲瓜絡製作家用的拖鞋。穿起來的感覺很特別，細細的絲瓜絡，像是在進行著腳底按摩呢！

而在1999年，在藝文人士高度評價的成功大學「成大櫥窗」中，也展出了吳陳月來以家庭為題材的作品，材料來源雖是絲瓜絡、玉米等廢棄農作物，但是每件作品都非常生動有趣，無論是豬家庭、羊家庭，還是兔家族中的互動情景，都充分表現出母子親情與家庭成員的和樂氣氛。看著一隻隻栩栩如生的動物群組，個個有骨有肉，神情自然，很難說服人相信這是由絲瓜絡和一些平時農村作物所做成的。

絲瓜絡也有出頭天

同年的母親節，吳陳月來更應台南縣自然史教育館的邀請，舉行以「母愛」為主題的展覽。那次展覽深受各界好評，當時的台南縣教育局局長黃緒信在參觀她的作品之後，曾讚嘆地表示：「絲瓜絡終究也會有出頭的一天！」

在掌聲的背後，吳陳月來在創作上可是經過長時間的摸索和嘗試的。早在1994年，她就開始創作。當初她看著自己一手辛苦栽培的絲瓜，不小心變成了絲瓜絡，心中萬分捨不得。「家裡實在不需要這麼多的菜瓜布，要丟掉又覺得可惜。所以一時興起，想說可以配合自己的女紅技藝來剪剪貼貼，希望可以變出個『什麼東西』出來。」可是就像所有的創作一樣，開始時總是特別的困難，她說：「剛嘗試時，做出來的作品都很幼稚，自己看了都會哈哈大笑。」

不過，也許因為創意新穎，雖然只是隨手剪剪補補的東

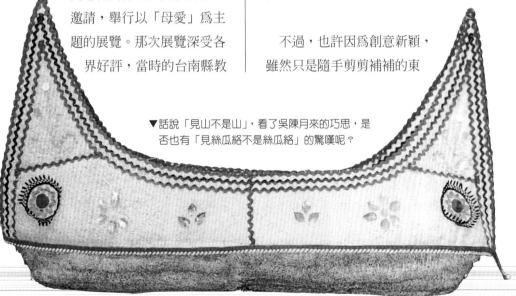
▼話說「見山不是山」，看了吳陳月來的巧思，是否也有「見絲瓜絡不是絲瓜絡」的驚嘆呢？

西，放在客廳中也顯得別緻。一些來訪的客人都肯定這種創作，鼓勵她再接再厲，使得本來只是好玩的心態，變為積極的努力，用功也日深。

吳陳月來敘述當初的摸索情形。「曾經想做一隻老虎，剪來貼去，怎麼看都像隻貓，後來經過了無數次的失敗，終於做成了一隻老虎。但是這隻老虎看起來很笨，一點都不威風。」說著以前的糗事，吳陳月來笑開了，從笑聲中我們看見了一顆赤子之心。

也是靠她自己拿著扁擔，推敲琢磨好一陣子才領悟出來的。

生性樂觀，有著傳統農村婦女堅毅個性的吳陳月來，在創作過程中也充分發揮其本性。問她：「如果創作時遇到瓶頸，該如何突破？」她表示：「我常常會遇到困難，沒辦法做出來時，就改做其他事情啊！在我們鄉下，事情可多著呢！」從這些話語中，讓人可以感覺得到吳陳月來圓融的智慧和無視困難的精神。

做豬先觀察豬

吳陳月來回顧著創作中的辛苦過程說：「要做一種動物之前，我都會先去觀察牠。」她指著作品「西遊記」說：「要做這個孫悟空，我就先到隔壁的庭院觀察鄰居飼養的猴子。」做豬隻的作品也是一樣，要先在自家豬圈旁盯著豬兒看個大半下午，因為她認為：「只有熟悉一種動物的習性，才能把牠的靈魂成功地塑造出來。」所以，連沙悟淨挑著扁擔的神韻，

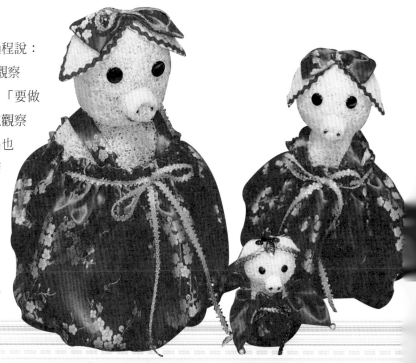

▶ 吳陳月來手下創作出來的小豬，
有份生動的靈性。

推廣廢棄農作物再利用

目前，吳陳月來正在推廣「廢棄農作物再利用」的運動。附近的社區經常請她為居民們上課，分享她的創作心得。這位無師自通的素人藝術家表示，要學這門技藝除了要有興趣，還要有耐心。因為一開始的挫折，往往會消磨掉先前的三分鐘熱度。

說到這一點，吳陳月來談到她上課的精神所在：「希望大家都可以把身旁的廢棄物再做利用。其實，包括剪裁後所剩的絲瓜絡，或是失敗的作品，都可以是其他成品的材料。」她表示：「我教導絲瓜絡藝術創作只是拋磚引玉，希望大家可以把這個創意的精神也用在其他的廢棄物上。」

▲椰子殼與絲瓜絡的合併應用。

要做出一件美麗的作品只憑靈感和材料是不夠的，吳陳月來總是在創作的最後階段，把她的女紅工夫發揮得淋漓盡致，無論是動物身上的衣服、裝飾，還是拖鞋的花邊、袋子上的圖案等都難不倒她。由於她的雙手總是能夠展現出各種技藝，再加上心思活脫，所以能製作出一件件讓人嘖嘖讚賞的藝術品，這也難怪吳陳月來有「一代素人藝術家」的美譽。

現在，這位「一代素人藝術家」有一間工作室讓她在農事之餘可以專心創作，但是目前她最想做的，是到台南將軍鄉自家附近的各個社區活動中心去教授學生。因為這樣子，就可以在社區中向和她一樣的婦女們分享她的創作心得，也可以藉機推廣環保理念。

絲瓜絡的天馬行空

吳陳月來強調，絲瓜絡創作除了要有興趣、耐心之外，很重要的是，要有靈活的思考方式，別被絲瓜絡的立體造型給限制住了。

她舉例說，圓形的絲瓜絡剪開後再用熨斗燙過就是平面的，可以用來做成袋子、拖鞋。甚至連豬隻的鼻子，也是用平面的絲瓜絡捲成圓柱狀後再修飾而成的，而豬寶寶的頭，則是絲瓜絡切開、挖空，再填滿廢紙形成飽滿的外型，接著縫合而成。

不過，她也建議，不一定要照著她的方法創作，因為靈感是自由發揮的。但是為什麼同樣的絲瓜絡，拿在一般人的手中，仍然是個絲瓜絡，到了她的手中，竟然可以像是孫悟空般七十二變呢？她笑著說，大概是因為是「愛物惜物」的心態，讓她想要善用身邊所有的材料資源，進而才會激盪出這麼多的靈感出現。原來，有「愛」的心，是可以激發出靈感的呢！

▶有沒有注意到？老人家坐的椅子，也是吳陳月來用小樹枝，用心地做成的。

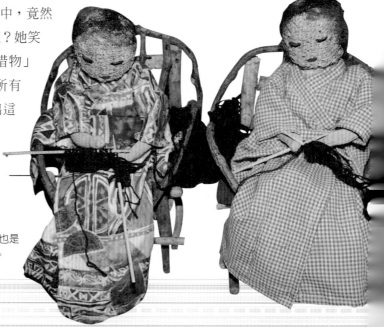

廢土變人間淨土

part 4

想要家中植物個個都頭好壯壯嗎？

除了放蛋殼、澆洗米水、買肥料之外，

最快速有效的好方法是：把土從無機變有機！

所以，家中的廚餘對植物來說可是寶喔！

只要掌握了大自然良性循環的原則，

就可以在家自製有機土。

其實，只要把心打開，任何事情，

都可以從無機變有機呢！

洪木林

種土 得土

敦厚的洪木林，家中的有機土栽種的規模還小，
他心中盤算的卻是：如果未來能提早退休，
就可以把鄉下老家的地，統統用來有機栽種，
這樣的話，就可以和周遭的人一起分享了。
而目前的他，也實行了初步計劃，
鄉下的地已經先從種地瓜、山藥、
花生、南瓜等等開始。
相信他今年會有個大豐收！

▲綠手指最佳拍檔。

凡是看過洪木林與張菊美家中盆栽的人，都會讚嘆他們擅長種植植物的「綠手指」，更因此想知道他們栽植的秘方。這時他們送給對方的，常是一盆黑黑不起眼的土，而這看似不起眼的土，正是成就綠手指的秘密。這個秘方，就是他們利用家中廚餘所培養出的營養豐富有機土。

據對種樹有一番獨到心得的洪木林表示，一般人種盆栽大多只是關心如何施肥、要不要曬太陽，其實最重要的關鍵在於土壤，土壤若夠豐沃，就不需要再買肥料或噴農藥除蟲。也因此，在栽植時，洪木林總喜歡自己培土。

用堆肥自己做土

說到動手自製土壤的原因，從小在鄉下長大的洪木林說，最初是因為看到太太特別買土來種菜，而菜一旦收成，那些只用過一次的土壤就被丟棄，實在很可惜，心裡便想：「為什麼不用我們鄉下的堆肥方法，自己來做土呢？」

平日話不多，但卻是典型行動派的洪木林，立刻就將陽台當做迷你農業實驗場，動手研究起如何利用廚房的剩餘物自製有機土壤。

但是一開始他便遇到一個大問題，那就是他所熟悉鄉下製作堆肥的方法，不是利用動物排泄物，就是將果皮等廚房剩餘物丟棄在田裡，任其腐化即可。但是這樣的方法，顯然不適用於都市生活，經過他的一番努力，終於找到方法，既能充分利用廚餘，也能維持家中環境的整潔。

他的堆肥方法十分簡單，不但可讓原土多出一倍的新土，而且不會發出餿水般的臭味，孳生蚊蟲。特別是蔬果的成分與植物最接近，若以充滿著多種蔬果養份的土壤種花，不但可省下花肥費用，花朵也會開得格外美麗。

洪木林建議想自己動手做土的朋友，只要先準備兩個高約一尺多，寬一尺的圓型花盆，一個先裝滿普通泥土，另外一個則是用來做有機土。然後在做有機土的那盆，用舊紗窗的紗網鋪底，上面灑上兩寸高的底土後，便可開始裝廚餘。

在倒完廚餘菜渣後，記得鋪上一層土，以防蚊蟲生長；若是泥土太乾，還可以灑點水滋潤。如此，只要放置三個月，便是營養的有機土壤。

洪木林細心的提醒說，並非所有的廚餘都適合做堆肥，如肉類骨骸、帶油菜渣，以及顆粒粗硬的核桃、開心果、南瓜瓜蒂，都因為難以腐化而不宜放入。

▼從用廚餘培育有機土的工作中，洪木林學習到與大自然和諧共存的意義。

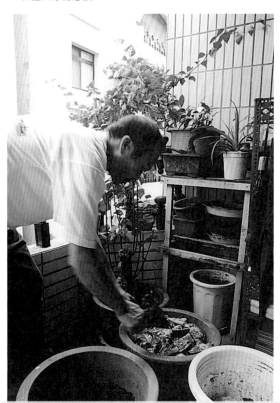

果皮妙用多

除了做為堆肥，洪木林建議，只要再多花點心思，剩餘的蔬果不但可以發揮意想不到的妙用，還可以大大減少垃圾量。例如吃剩的柚子皮曬乾後，可用來當蚊香驅散蚊蟲；檸檬皮放入冰箱，便是天然除臭劑；榨汁的小麥草渣用來洗菜，可以清除殘餘農藥；削除的蘿蔔皮可醃漬為涼拌小菜。

談至此處，對於現代人因為農藥也為了美觀，而習慣削除果皮、菜梗的做法，洪木林感觸頗深，原本南瓜最營養的是果皮，大白菜最具藥效的是菜梗，卻往往被丟棄掉。特別是蘋果本來若連皮吃，具有整腸健胃的功能，但是商人為了美觀而上蠟，便不得不削除。

做得一手好菜的洪木林，略帶靦腆的說，他自己過去是個標準的美食家，常為了食物的造型美觀，而切除許多可食用部份。現在他的飲食習慣產生很大的轉變，除了盡量以蒸煮代替油炸，蔬菜在細心的清洗下，都是連皮食用，如此既能吃出營養，也可以減少廚餘。

洪木林回憶著童年的農作光景表示，在鄉下幾乎沒有垃圾可丟，因為所有的東西都被充分運用，即使是牛糞都是寶貴的堆肥資源。也不需要購買農藥或肥料，只要用這些天然的堆肥往田裡一灑就足夠了。

和蟲做朋友

在洪木林位於陽台的小小菜園中，他不但自己培養有機土，並且大方地開放給前來覓食的蟲蟻分享，絕不用殺蟲劑殺害他們。他認為對植物來說，嚙食菜葉的蟲蟻，其實在大自然的定律中，自有其共生的需要性，會比較像朋友而不是敵人；可惜人類為了豐收，發明各種農藥消滅菜蟲，結果農藥反過頭來毒害人類的健康。他惋惜的說：「我們把蟲當成敵人，連一口菜葉也不肯分給他們吃，結果失去的更多。」

這個想法和《新世紀農耕》的作者Bob Cannard可說是英雄所見略同。他在文中指出，不營養的植物才會有蟲害，所以蟲害其實是植物營養失調的警訊，可以提醒人們改善耕種方式。人們應該放棄使用農藥，將心力放在促進植物與

昆蟲平衡生長的方法上。

　　洪木林認為，老祖宗與自然和諧相處，是很有智慧的生活態度，值得現代人學習。例如有句老話：「愛鼠常留飯，憐蛾不點燈。」便充分流露出與眾生相處的慈悲心。反觀現代人，為了被蚊子叮上幾口，或是害怕蜘蛛、蟑螂，不但大開殺戒，而且挖空心思購買各種殺蟲劑除害。如果能靜下心來想想，若不是這些生物的居住環境被人類大量佔據與破壞，他們又怎會從野外生活環境，移入人類家中呢？若能轉變與生物敵對的心念，就不會因為眼前出現一隻蟑螂，馬上瞋心大起，全家為打蟑螂而不得安寧。

　　學佛多年的他，從利用廚餘做有機土開始，到學習與大自然和諧共存，他切實感受到：「想要落實人間淨土，必須先從自己的內心做起。」因為當自己開始觀照心念，改變自己的行為，不再只是批判污染的外在環境時，淨土，才真正能在心中生根、萌芽。

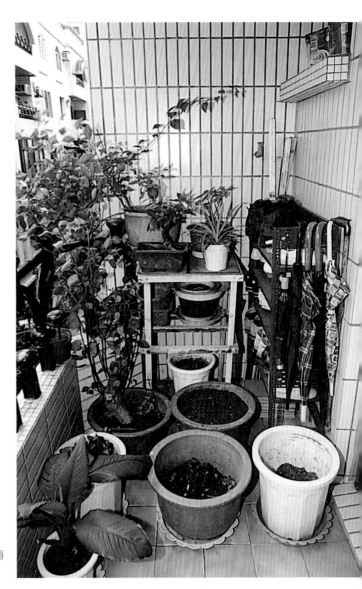

▶公寓的陽台，只要處理得宜，一樣可以做小型的有機土培養。

私房寶 自製有機土

　　廚餘中的很大一部份，都是來自廢棄的果皮、菜葉，如果家家戶戶都將其善加利用，地球的負擔將會大大地減輕。就如同洪木林親身的經驗，與其定期買土，用完之後再買，不如自己動手。更何況，家庭自製有機土這麼簡單，可說是做來並不費功夫，植物們因此可以頭好壯壯，何樂而不為呢？

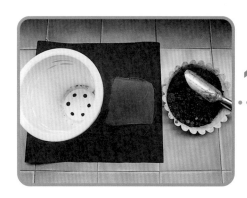

1 自製有機土的方法十分簡單，只要準備一個花盆，一片紗網，和一盆土。

2 將每餐的廚餘放入盆內，再覆上一層土即可。

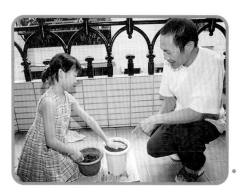

OK! 盆滿後，將土壤置放三個月，便是營養的有機土。

不做 老闆要做土

凡事都看得很廣、很遠的李宗龍，雖然為了做環保義工，
甘願放下一手打造的公司，但是對於做土這件事，
他也是以非常宏觀的角度去經營，
不斷地到世界各國環保較徹底的國家考察，
以取回最新的資訊與技術。
不過，不論是多麼新的研發技術，
他字裡行間所強調的還是：
「環保最重要的，
是人們有意願的一顆心。」

經商多年的李宗龍，原本和一些企業家一樣，準備退休後就搬到加拿大享享清福。但是當他在參與大陸河北的賑災工作後，看到只要一發生地震或水災，幾十萬人可能在眨眼間就死亡了，生命的無常深深地撼動了他，讓他開始積極思考生命的意義究竟為何。於是他決定提前退休，放下已有六、七十位員工的公司，投身於環保工作以回饋社會大眾。

捲起袖子做都市農夫

真正參與製作有機土的動機，則是因為想要推廣生機飲食，落實環保觀念，所以他不但參加一項名為「都市農夫」的活動，親自學習種菜施肥，並且還到日本參觀實驗農場，收集相關資料，希望自己能夠做得更專業，以利未來推廣。

為此李宗龍在日本還買了一台昂貴的日本專業廚餘處理機。他希望能發揮對機械的專長，也在台灣開發出讓人人都能方便使用的平價廚餘處理機。不過因為機器成本實在高昂，而且也不如自己動手玩泥土來得有趣味與有成就感，因此他仍以人工有機土為主要推動方向。

放下一手打拼出來的事業，固然不容易，但要從未下過田的李宗龍，捲起袖子來種菜翻土，可也不簡單，更不用說是動手製作有機土了。但是他一直深信著一句老話「天下無難事，只怕有心人」，認為只要用心做就會達到目標。

就如同李宗龍原本從事的自動化機器事業，便

◀ 結實纍纍的木瓜樹，也象徵著李宗龍製作有機土的成績。

是在不斷摸索中開發出的新領域。他說，自己雖然只有小學畢業，但是因為喜歡研究自動化，所以從在工廠學焊接起，就會想出各種以機器節省人工時間的方法，後來便在機械這一領域自立門戶，並成為國內首度引進機器人手臂者。這樣的研究專長，很自然的也應用在有機土的研發工作上。

本來他以為做有機土，只要用幾個桶子，裝入家中廚房的剩餘物，擺上一陣子就是有機土了，做起來應該只是舉手之勞。但是當實際開始動手去做後，卻發現並非這麼簡單，要面對的問題可多了。

例如廚餘桶子太佔空間；廚餘混雜成的怪味，聞了就讓人倒退三步；土壤還未形成，小蟑螂、小螞蟻已經把桶子當成窩……等等問題，而這些都是習慣做生意的李宗龍以前不曾碰觸過的問題。原本他也想放棄不做，但就是一股希望為台灣土地盡力的心，使他仍以「天下無難事，只怕有心人」的精神，努力克服困難。

自己動手設計桶子

首先，李宗龍面臨的就是，找不到適合裝廚餘的桶子。他本來想回收裝油的油桶，卻發現桶子大小雖適合，但是油污問題很難處理，而其它各種不同規格的桶子也都各自有不同的問題，最後，他決定乾脆自己設計桶子。

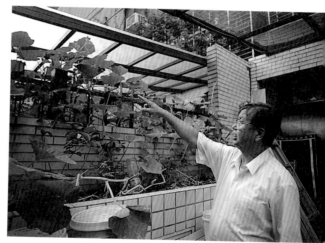

▲有機土種出來的植物，格外茂盛。

新設計的桶子為兩個大小不同的子母桶，小的子桶放在廚房，用來裝當天的廚餘；當子桶裝滿後，就可倒入放在陽台或庭院的大型母桶。由於

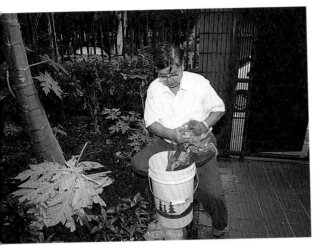
▲滿院的花果，皆是由廚餘做的有機土栽種而成。

廚餘會殘存水分，所以母桶上還特別安裝水龍頭以利排水。為了讓桶子看起來不會像垃圾桶，李宗龍特地將桶子外型美化，他開心的指著排放在院子裡的鮮黃桶子說：「這些畫上卡通圖案的桶子，看起來是不是很可愛呢？」

不過克服了桶子的問題後，事情並未因此一帆風順，反而才是問題的開始。因為儲放廚餘最棘手的問題，就是揮之不去的腐敗惡臭。

然而這些難聞的臭味並沒有薰跑李宗龍，反倒成為他學佛修行的一大助緣。例如在不斷的失敗經驗中，他覺察到氣味的本質其實就像《心經》所說的「不垢不淨」，香臭的分別都是來自人的主觀好惡。

有水果香味的堆肥

不過在一般家庭中，撲鼻的臭氣畢竟令人不舒服，因此他努力培養菌種，開發出了有「水果香味」的堆肥方法。將菌種噴灑在桶內，不但可加快蔬果的分解，而且還會散發出淡淡的葡萄香味，因此在家做堆肥，再也不必擔心臭氣薰天。

但是，這並不表示廚餘堆肥已經能夠成功推廣，因為在試做的過程中，有人反應桶子常會孳生蚊蟲，而不勝其擾。於是李宗龍又改變方式，以天然的米糠來代替菌種。據他指出，這種新方法不但手續比以前更簡便，而且不必再擔心蚊蟲孳生的問題。最近，他又有了新點子，培養出「傻瓜型」的菌種，在其中加了多樣介質，比第一代的菌種效果更佳。

李宗龍指著庭院裡的茶花與滿院瓜果下的土壤，語帶得意的說，這些都是用他自己以廚餘做

成的肥沃泥土栽種出來的。說著說著，他俐落地
搬出了梯子，爬上結實纍纍的木瓜樹，割下幾顆
渾圓碩大的木瓜給我們看，而已枯黃的瓜葉，他
一順手便投入了母桶中，化做滋養泥土的素材。

這飽滿的木瓜裡，不只有著熟透的水果香，更
涵藏著李宗龍經歷無數次失敗，卻仍然持之以恆
的心血結晶。

豐富多采的花園

除了家中的庭院，對面公園的花圃，用的也是
李宗龍製作的有機土，所以花圃裡的花朵開得格
外鮮豔，還引來一些採花賊。看著美麗的花圃，
李宗龍滿足地說道，如果愛花的朋友願意一起學
做有機土，也能得到一座豐富多采的花園。

在嘗試自製有機土的過程中，李宗龍除了用心
克服種種實際遇到的問題，而且不斷想出更簡易
方便的方法。他表示，許多人一遇到問題，就停
頓下來，但是他反而會當做是突破的機會而堅持
下去，覺得如果能夠因為自己小小的挫敗，而換
取到利益大眾的結果，其實是很值得的。

「不問收穫，只問耕耘」，是因為努力的嘗試播
種的過程本身，就已經是最美好的收穫成長滋
味，李宗龍的歡喜付出，可說是這句話最貼切的
說明。

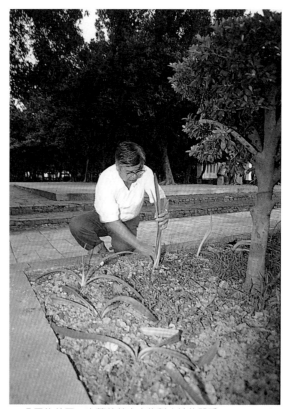

▲公園的花圃，也蘊藏著李宗龍對土地的關愛。

私房寶 讓大地變有機

　　據研究報告指出，台灣可耕作的土地面積，將近有７０％已經硬化，也就是說無法耕作的意思，原因是因為土地使用了大量的化學農藥，以致於無法自然地再生循環。

　　李宗龍說，在最落實環保的歐州國家，最強調的是從根本下手，也就是由「減量」做起，「資源回收」則是不得已的下策；如果每一個人都能把自己所產生的垃圾，盡量減少與再利用，大地才有喘息的可能，人們也才有快樂的未來和希望。

1 廚房的子桶裝滿後，直接倒入母桶即可。

2 李宗龍所設計的廚餘桶，左為大的母桶，右為小的子桶。

OK! 母桶裝滿後，靜置一段時間，便是養份充足的有機土。

社區 焚化爐爐主

劉力學，一位來自加拿大法文區的外國人。
現年六十歲的他，是位哲學碩士，
卻選擇了電腦為職業。
從神通電腦副總經理一職退休下來之後，
便一直努力經營社區的環保生態。
他形容自己是一個入贅台灣的「女婿」，
而且被台灣「套牢了」，
所以也沒有回到加拿大的念頭。

因為對台灣有份深深的感情，所以劉力學積極投入環保工作，以表示對這片土地的愛。此外，他更以捍衛淨土的精神，努力維護社區的環境，甚至曾經在月黑風高的夜裡，與盜採砂石的工人理論，因而沒讓盜採者稱心；劉力學說，每當回想起當時的心情，仍是心有餘悸，但是他更勇敢地指出：「雖然真的很害怕，但是想到社區生態將遭到破壞，還是用一股豁出去了的態度去面對。」

第一座社區焚化爐

除了這一類故事，最為鄰里驚嘆的，應該是他建立台灣第一座社區焚化爐，對熟悉環保事務的人來說，五十萬蓋一座焚化爐簡直是天方夜譚，但是劉力學卻辦到了，也為環保人士嘖嘖稱奇。

蓋了焚化爐之後，劉力學也義不容辭地接下焚化爐「爐主」一職。每天他都得來回穿梭於自家與焚化爐之間，幫忙焚燒全社區的垃圾，對這份每天都不能省的義務性工作，他卻一點也不覺得累，客氣地表示：「那只是扭動開關的一個動作而已，何況清理焚燒後的灰燼還可以拿來當肥料。」

自從建起這座社區焚化爐後，他除了要處理、焚燒垃圾外，還儼然扮演起環保教師的工作，教導社區的民眾如何進行垃圾分類，大家都必須通過垃圾分類的「測試」，才可以將垃圾依類放入焚化爐內。

面對許多人擔心的焚化爐污染問題，劉力學充滿信心地表示：「焚化爐的燃燒溫度相當高，使得垃圾在這樣的高溫燃燒下，不會有產生戴奧辛的危險，也不會有燃燒不完全的現象，因此不必擔心污染的問題。」

除社區焚化爐外，他的家中也蓋有一座小型焚化爐。因為他住的地方早期沒有垃圾車會到達，所以家中的垃圾無法處理，才促使他決定在家中興建焚化爐。在使用焚化爐前，他總是先做好垃圾分類，並把可回收的資源挑出，再載到資源回收站處理。

除了蓋焚化爐外，劉力學更親手打造自己的家園。他把自己的家蓋在台北石門的海邊，雖然一般人想像住在海邊的生活應是十分愜意，可以聽海潮、看夕陽，但是劉力學當初搬來石門海邊時的光景並非如此，放眼看去盡是一片光禿禿的，除了一大片的白沙和呼嘯而過的海風外，什麼美景也沒有。不過經他種了一千多棵樹之後，四周開始展開綠油油的優美景致。

除了外在環境的改造，他也自己蓋屋子。劉力學指著屋子說，除了外殼以外，內部從牆壁到天花板的木頭，都是自己釘上的。正當我們睜大眼睛嘆為觀止時，他卻又謙虛地表示，這種功夫只要肯學就會，不是什麼了不得的成就。「我覺得碰到問題時，不要太聰明，做就對了。」

幽默的劉力學，在廚餘桶上寫著注音符號「ㄆㄨㄣ ㄊㄨㄥ」

▲親手打造的家園，也善於運用各項資源與創意，劉力學聲稱自己個性中喜歡有「驚人之舉」，別人眼中不可能的任務，他反而更想嘗試。

劉力學的住處便提供了很好的示範，原本他的家就是前靠海後靠山，濕氣的問題本來就比一般房子嚴重，但是進到他的家，卻絲毫嗅不出潮濕的霉味；此外，二十五年來他都只用乾布擦拭屋子，卻能保持亮麗如新，這都要歸功於那套防潮秘訣。

防潮秘訣

自己造屋造出心得，讓他很想向大家推薦這個想法，所以他也在「文山社區大學」教人如何造屋及保養房子。由於台灣環境最大的問題在於濕氣過高，房子容易因濕氣過重造成發霉、漏水的問題，因此許多人利用除濕機、冷氣機來控制溫度，只是這類機器耗費電力，也會造成空氣污染，劉力學能找出更好的保養方法，就成為吸引很多人前來學習的主因。

他的秘訣是，房子在一開始釘裝木頭時，就要在木頭與牆壁間預留縫隙，在縫隙中夾入回收的玻璃紙、塑膠袋、保力龍等物品，這些物品的防水特質，能夠輕易將濕氣阻隔，防止滲水，所以不必再以油漆等物來粉刷或補強。

除了屋子裡有防潮設備，重視環保的劉力學，還運用了許多生活上的小點子，來為大自然的維護盡一份心力。

例如他養的錦鯉，就比別人家池子裡的壯碩肥

大，關鍵原因就在於魚兒們所吃的食物，他認真地說道：「錦鯉和人吃的都一樣，我家吃剩下的麵啊、飯啊，就交給魚兒來吃，因為我從不給魚吃加工的飼料。」

而魚池旁那一大株高七、八十公分的烏巢蕨，也有特別的故事，原來是劉力學為了保持生態平衡而種的，他指著最大株的烏巢蕨說：「那是母蕨，用來培植幼蕨，待幼蕨長大後，便可將它們移植回山裡去。」母蕨旁一株株矮小新鮮的幼蕨，彷彿讓人體會到一股大自然的生生不息。

雖然很多人都對劉力學的致力於環保相當讚嘆，但他卻表示，大家所謂的環保，對他而言只是生活中的基本想法與做法。

事實上，如果真能如劉力學所說，視環保為生活中的一部份，也才是真正具體落實環保的最好方法。

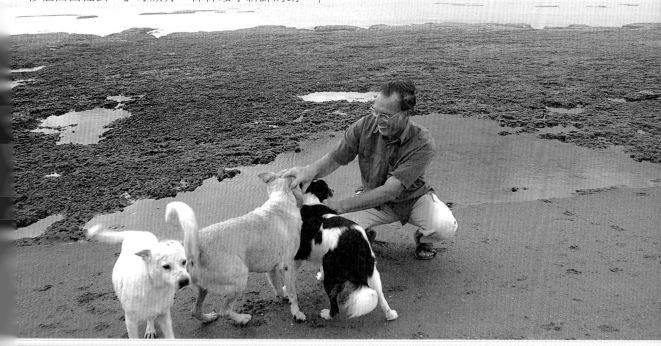

在家發電不是夢

行動派的劉力學，最近又有了新點子，再一次以實際行動在自己家的頂樓示範：在家發電不是夢。一根鐵桿、一個小風扇為風力發電的最基本設備，當風吹動風扇轉動，就可以帶動發電。另外，向德國購置的太陽能發電板裝置在一旁（即為圖中下方的圓形排列處），風力和太陽兩種能源可同時並用，無風時就靠太陽，無太陽時就靠風力發電。

劉力學表示，靠大自然資源發電，主要是節省能源，並不是完全依賴自然資源發電。所以家中最耗電的主要來源，還是需要靠電力公司供應。不過，這兩種發電設備的裝置並不困難，即使是市區內的大廈頂樓，或任何平房，都可以裝設並且產生效應的。

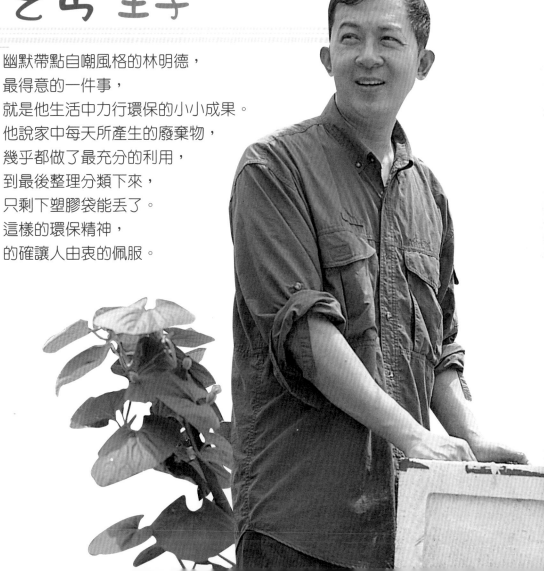

林明德

ㄑㄞ 王子

幽默帶點自嘲風格的林明德，
最得意的一件事，
就是他生活中力行環保的小小成果。
他說家中每天所產生的廢棄物，
幾乎都做了最充分的利用，
到最後整理分類下來，
只剩下塑膠袋能丟了。
這樣的環保精神，
的確讓人由衷的佩服。

一條條黑色電線瓜分了蔚藍的天空，俐落地撐出了林明德位居樓頂的絲瓜棚。迎面出現的一盆盆綠油油青菜，隨風熱情的招手，想不到在狹窄的空間裡竟種了甜豌豆、茼蒿……近十種不同的蔬菜。就像促居在盆地裡的台北人，擁擠的環境，更顯露出生命力的旺盛。

林明德走到撿來裝堆肥的浴缸旁，笑著說這些自製的有機肥料都是向人要來的甘蔗、豆漿渣。任教於北市師範學院美術系的他，被學生取了個

「乞丐王子」的綽號，就是因為他常問學生有沒有不要的廢物可送給他？他積極的惜福愛物態度，不只讓一般人眼中的廢物能再度發揮功能，更讓廢棄物宛如種在盆中的菜籽，抽發出新的生命。

林明德種菜不是為了自食其力，而是方便教導學生透過動手種菜，認識所生長的自然環境。對教學非常用心的他，教給學生的不只是知識與技巧，自然流露的教學熱誠，已經是最好的人身教育。他除了在學校指導未來的準老師與啓智班學生外，還成立工作室教導小學生創作，並且經常應邀到許多小學上課，他還利用空堂擔任精神病院的義工老師，林明德不好意思的搔著頭笑說：「大概沒有像我這樣愛教書的人吧！」

別讓孩子變成機器人

位在小菜園旁的工作室，是林明德和小朋友創作的秘密花園。從牆上的彩色紙漿面具，到桌上由衛生筷、吸管等架構出的藝術造型，這些小朋友自己創作出的玩具，不同於玩具店裡的組合超人，雖然固定的拼裝模式看來很精美，卻很容易

◀ 連蟲都搶著吃的有機紫色包心菜，想必一定很可口吧！

在不知不覺裡抹殺孩子創意，變成一個口令一個動作的小機器人。

林明德的上課教材，大多取自日常生活隨手可得的物品，例如報紙、二手紙、鐵罐、木塊等等。事實上這些材料往往就是他隨手撿來，靈機一動變成了上課教材。他強調的是從生活裡發現靈感，找出物質的可塑性，而非刻意向外尋找靈感。一張廣告傳單、一根吸管，這些生活裡俯拾可得的東西，都是絕佳的創作素材。林明德愉快的表示：「從素材裡，就可以看出我的生活。」他的生活態度也影響到學生，培養出了一群群有金手指的學生，能夠在生活裡點石成金。

許多人曾好奇的問他，為什麼不管是教大人、小孩或是精神病患，用的教材通通一樣。林明德解釋，創作素材只是用來呈現心靈狀態的工具，並不會因此減損創作的動力。例如精神病患的畫作和兒童畫，都是在表現內心的奇妙風景。不同的是，兒童會隨年齡成長而進步，而他們會越來越退化。

提到擔任精神療養院藝術治療義工的起因，林明德笑說自己是在義賣場合向院長毛遂自薦。他表示，自己原本是想利用工作之餘，再做些有意義的事回饋社會，然而真正追溯起來，還是另有原因的，那是因為曾經有位女學生的母親精神異常，每當發病就去請乩童作法，當他問學生為何不送母親去醫院，學生卻表示在他們的家鄉一向如此處理。

這件事讓他感到相當痛心，因此他在整理藝術治療資料的同時，也希望能將所學奉獻社會。他發覺到很多人不會調解自己情緒，相對的也很難對生活環境產生關懷。因此他在課程中會特別注重團體默契，利用團體遊戲與共同創作，建立學生對群我關係的認識。從出自生活裡隨手拋棄的報紙、塑膠袋等遊戲道具，可以瞭解到林明德要教給學生的，不只是創作技巧，而是在充分運用生活資源時，珍惜我們共同的生活環境。

從小就愛東撿西撿的林明德，常被他媽媽笑說是垃圾堆裡撿來的小乞丐。他則是笑稱自己是個小氣鬼，不只老捨不得丟東西，看到別人丟東西

▲家中三餐的蔬菜來源，林明德只需跑到頂樓的有機菜園來物色一番，馬上就可以佳餚滿桌了！

也總會感到可惜的想：還可以再用用吧？就是這樣惜物的認真態度，讓他的手不只擅長修理物品，還能發揮藝術家的獨特眼光，教導學生敲打出作品材料內在的清亮歌聲。

別人撿不到的電視機

林明德擅長撿東西的才能，在遠赴美國留學時，大大的得到發揮，名噪一時，出現了「乞丐王子阿德」的傳奇故事。早期赴美的留學生，為省錢而常利用美國人搬家時，在門口等著撿被丟棄的家具物品，這本是司空見慣的事。然而林明德憑著一輛箱型車穿梭在各個跳蚤市場，總能撿到別人撿不到的東西，不只是打字機、音響、腳踏車，連電視機都撿得到。讓他生活無憂無慮，

不必掏腰包買東西，還有進帳。

這不是因為他的運氣好，而是別人認為已經無藥可救的東西，他都可以醫生一樣藥到病除。就像醫生不放棄絕症病人一樣，林明德內發的惜福精神，其實才是讓他擅撿寶貝的根本原因。

有次，朋友羨慕的讚美他家佈置得好舒服，特別是舖了三層的厚地毯，真是溫暖啊！這時他只能靦腆的點頭微笑，因為朋友口中說的溫暖厚地毯，是他從殯儀館撿來的。從天花板到地板，他的家具通通都是撿來再自己加工的，林明德驕傲的說：「我從沒買過一張桌子！」

林明德喜歡在垃圾堆裡挑東撿西的習慣，也影響到了太太。有次經過菜市場看到丟棄的娃娃車，眼尖的太太馬上要林明德帶回家，林明德看了看說沒法用了，太太卻說輪子拆下還可以用，便拆了回家做玩具。

不但妻子受到影響，兒子佑臻從小就有子承父業的架勢，也喜歡東挑西撿。全家一起出門撿垃

垃，變成了他家特有的天倫之樂。

孩子自己做玩具

說到兒子，林明德露出了做父親的滿足表情。早在佑臻出生前一天，他就開始替兒子寫日記，而在孩子出生後，他便自己動手做玩具，每天都用剩下的小木塊削成新玩具給佑臻。

林明德開心的指著桌子、牆上的面具、飛機說：「現在都變成他自己做玩具囉！」遺傳到父親的一雙好手，佑臻不愁沒玩具玩，不論是一張廢紙或是瓶子，連一根頭髮都可以玩得不亦樂乎。翻開相本裡琳瑯滿目的作品，很難想像小腦袋瓜子竟藏有一座迪斯耐樂園般的豐富想像力。能夠充分將生活周遭的簡易素材，化成了創作的飽滿音符，如果不是對萬物皆懷有真誠的惜福精神，怎能觸發這些

動人的琴音？

事實上，佑臻確實是把生活裡沒有生命的物品，通通當做了不會說話的朋友來對待。當小學老師看到佑臻對著不小心撞倒的椅子，頻頻彎腰說對不起，還誤以為這孩子有點神精兮兮呢！其實，不只是椅子，就是關門時粗心的碰撞聲，林明德也會要佑臻向門說對不起，為的是要兒子養成尊敬萬物的感恩心，由此也可看出一位父親的用心良苦。

從將拾撿來的物品當做上課教具，到對佑臻的生活教育，在在顯露出林明德尊重生命的態度。這不是一個作品的完成，而是一個新生命的誕生。他的態度讓學生們，在摸索生活中丟而復得的物品裡，感覺到透入作品內裡的掌溫，為沒有生命力的廢棄物品，注入了豐沛的生命力。

◀ 準備起飛的小飛機。

專長為美術教育的林明德，他的孩子佑臻從小耳濡目染，所做出來的環保創作，在在讓人驚嘆，真是有其父必有其子。更難得的是，佑臻的創作，都是取材自身邊毫不起眼，一般人所謂的「垃圾」：散落的算盤珠、吃完即丟的小叉子、橡皮筋、紙屑、廢鐵絲……等等，運用無邊際的想像力，將它們搖身一變，成為頗有「超現實」之風的慧心之作。讓人不得不向林明德說，真是青出於藍勝於藍啊！

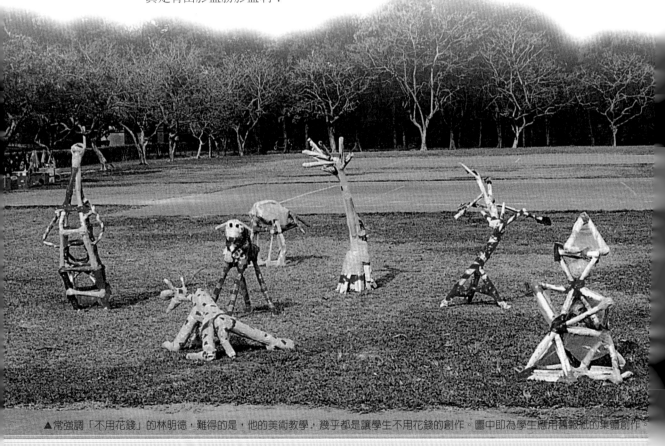

▲常強調「不用花錢」的林明德，難得的是，他的美術教學，幾乎都是讓學生不用花錢的創作。圖中即為學生應用舊報紙的集體創作。

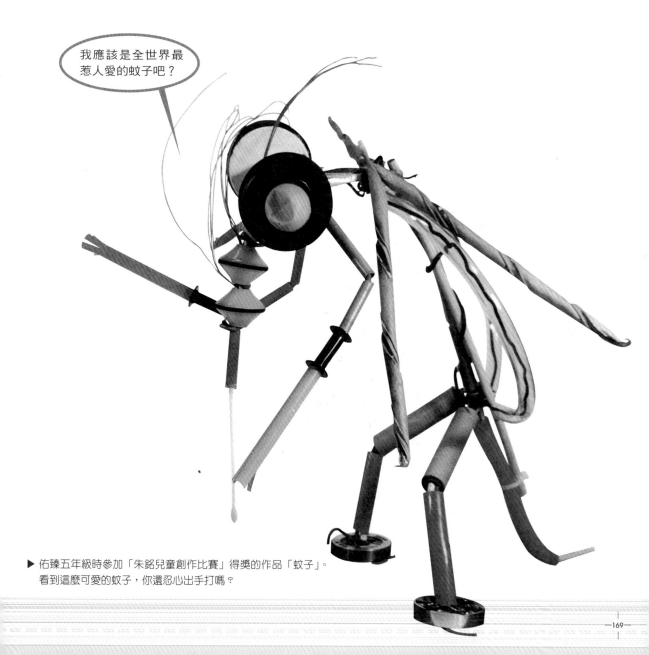

▶ 佑臻五年級時參加「朱銘兒童創作比賽」得獎的作品「蚊子」。
看到這麼可愛的蚊子，你還忍心出手打嗎？

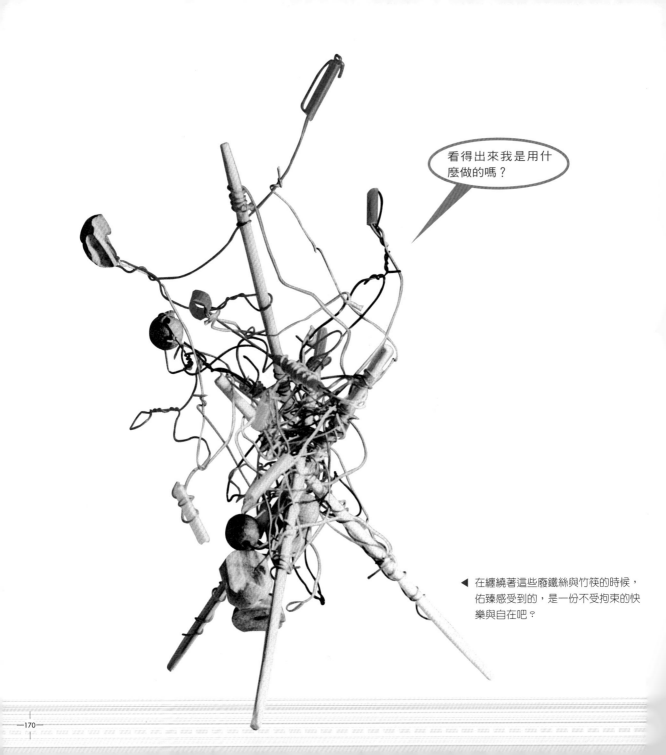

看得出來我是用什麼做的嗎？

◀ 在纏繞著這些廢鐵絲與竹筷的時候，佑臻感受到的，是一份不受拘束的快樂與自在吧？

自己動手做

看完了這麼多人
透過雙手所創造出來的精彩作品，
你是不是也手癢了呢？不管你是屬於懶人型，
或是一發不可收拾型，還是見賢思齊型，或是以上皆非型，
我們都衷心地希望你開始動動腦，也動動手，
把生活周遭有的沒有的東西，拿來奇想創造一番。
以下四種DIY主題：
親子DIY、家庭設計DIY、有機土DIY、獨家DIY，
你可以選擇所擅長或喜愛的來做，
保證你：「只要肯動手，一定有驚喜！」
說不定你還會是個DIY奇葩呢！
獨樂樂，不如眾樂樂，
也歡迎你將得意作品寄來與我們分享。
（寄件辦法請見封底折口）

親子 DIY

　　和孩子一起馳騁在充滿想像力的世界裡，是再幸福不過的一件事，而孩子從中也享受到了，無法取代的親情與成就感。你還等什麼呢？趕快和孩子一起動手DIY你們的「傳家寶」吧！

作品名稱：

靈感來源：

製作材料：

製作方法：

花費的時間：

心情故事
STORY

..
..
..

作品照片黏貼處

完成日期：...

家庭設計 DIY

　　家裡應該可以有點不同變化……，海邊撿來的浮木，不輸給名家的雕塑創作；舊衣服丟了可惜，做成抱枕的觸感特別柔軟；廢紙可以做成再生花與花籃，嬌艷得以假亂真；也給孩子做點玩具，看看有什麼材料可用……。自己的家，一定自己最有感覺，DIY的家，無可取代，輪到你動手了！

準備改變家中的景點：

作品名稱：

動工日期：

預計工作時數：

製作材料：

製作方法：

心情故事 STORY

··
··
··

作品照片黏貼處

完成日期： ···

有機土 DIY

　　現代人身處於都市的水泥叢林，出門在外一片灰濛，回到家來，總該為自己佈置一些綠意吧！而綠手指的主要秘訣便在於所使用的土是否肥沃，你只要把廚餘集中起來，不但能用來DIY有機土，還能為大地減少垃圾的負擔。讓地球少了座垃圾場，而你多了座花園，何樂而不為呢？

作品名稱：

用途：

動工日期：

預計互作時數：

製作材料：

製作方法：

‧‧‧

‧‧‧

‧‧‧

作品照片黏貼處

完成日期：

‧‧‧

獨 家

你曾經DIY過什麼有趣的東西嗎？或是你有一套自己的DIY想法，歡迎你將它付諸於實現，然後將你的獨家DIY與我們分享。

作品名稱：

用途：

動工日期：

預計工作時數：

製作材料：

製作方法：

心情故事 STORY

..

..

..

作品照片黏貼處

完成日期：
..

●國家圖書館出版品預行編目資料

原來它不是廢物：我的環保生活/法鼓文化編輯室編輯；
--初版--臺北市：法鼓文化，2001[民90]
面：公分.--〔人生DIY：1〕
　ISBN 957-598-170-7 (平裝)

　1. 勞作　2.美術工藝
999.9　　　　　　　　　　　　　　90007767

人生 DIY ①

原來它不是廢物─我的環保生活

著者	法鼓文化編輯室
出版者	法鼓文化事業股份有限公司
總編輯	釋果毅
企劃編輯	張晴
責任編輯	田芳麗
採訪記者	田芳麗・江敏甄・胡麗桂・唐鴻志・許秀蓮・陳淑惠・張晴・楊春玉
美術編輯	曾瓊慧・李俊輝
攝影記者	李東陽・李泰志・許時嘉
部份圖片提供者	吳陳月來・林明德・陳慈佈・蔡根
地址	台北市北投區大業路 260 號 6 樓
電話	(02)2893-4646
傳真	(02)2896-0731
網址	http://www.ddc.com.tw　E-mail:market@ddc.com.tw
初版	2001年7月
建議售價	新台幣350元
郵撥帳號	1877236-6
戶名	法鼓文化
登記證	行政院新聞局局版北市業字第176號
印刷	凱立國際印刷股份有限公司
北美經銷處	紐約東初禪寺
	Ch'an Meditation Center(New York, U.S.A.)
	Tel／(718)592-6593　Fax／(718)592-0717
農禪寺電話	(02)2893-2783
	(02)2894-8811
法鼓山文教基金會電話	(02)2827-6060